用橫格筆記本輕鬆畫出美好生活

隨手畫都可愛！

365天的手帳插畫練習

心情日記×旅行記錄×美食分享

飛樂鳥工作室　著

隨手畫都可愛！用橫格筆記本輕鬆畫出美好生活

心情日記 x 旅行記錄 x 美食分享，365 天的手帳插畫練習

作　　　者	飛樂鳥工作室		I S B N	978- 986-0769-66-1
編　　　輯	蔡穎如		版　　　次	2023 年 3 月二版 4 刷
內 頁 排 版	申朗創意		定　　　價	新台幣 320 元／港幣 107 元
封 面 設 計	申朗創意			
			製 版 印 刷	凱林彩印股份有限公司
行 銷 企 劃	楊惠潔			
	辛政遠		讀者服務專線	0800-020-299 周一至周五 09:30 ～ 12:00、
總 編 輯	姚蜀芸			13:30 ～ 18:00
副 社 長	黃錫鉉		讀者服務傳真	(02) 2517-0999、(02) 2517-9666
總 經 理	吳濱伶		E - m a i l	service@readingclub.com.tw
發 行 人	何飛鵬			
			城 邦 書 店	城邦讀書花園 www.cite.com.tw
出　　　版	創意市集		地　　　址	104 臺北市民生東路二段 141 號 7 樓
發　　　行	城邦文化事業股份有限公司		電　　　話	(02) 2500-1919
地　　　址	104 臺北市民生東路二段 141 號 7 樓		營 業 時 間	09:00 ～ 18:30

本書由中國水利水電出版社億卷征圖文化傳媒有限公司授權城邦文化事業股份有限公司獨家出版中文繁體字版。中文繁體字版專有出版權屬城邦文化事業股份有限公司所有，未經本書原出版者和本書出版者書面許可，任何單位和個人均不得以任何形式或任何手段複製、改編或傳播本書的部分或全部。

國家圖書館預行編目（CIP）資料

隨手畫都可愛！用橫格筆記本輕鬆畫出美好生活
/ 飛樂鳥工作室著．－ 二版．-- 臺北市：創意
市集出版：英屬蓋曼群島商家庭傳媒股份有限公
司城邦分公司發行，2022.01
　　面；　　公分．-- (手感設計風；136X)

ISBN 978-986-0769-66-1（平裝）
1. 插畫 2. 繪畫技法

947.45　　　　　　　　　　110021025

香港發行所　城邦（香港）出版集團有限公司
香港灣仔駱克道 193 號東超商業中心 1 樓
電話：(852) 2508-6231
傳真：(852) 2578-9337
信箱：hkcite@biznetvigator.com

馬新發行所　城邦（馬新）出版集團
41, Jalan Radin Anum,Bandar Baru Seri Petaling,
57000 Kuala Lumpur,Malaysia.
電話：(603)9057-8822
傳真：(603) 9057-6622
信箱：cite@cite.com.my

用橫格筆記本輕鬆畫出美好生活

橫格筆記本是市面上最普通也最常見的筆記本，那麼我們如何把這最普通的筆記本變成好看又有趣的手帳本，同時記錄、畫出美好生活呢？這本書就教大家一些實用的方法和技巧，讓橫格筆記本來個華麗大變身！

從生活瑣事到工作紀要，只要拿起筆就能在橫格筆記本上畫出超適合的可愛手帳。可能有人會說：「我畫不出那些可愛的小畫，怎麼辦？」那你選這本書就對了！翻開書看看，滿眼都是超可愛的小圖案，跟著書中簡單易懂的提示和教學步驟，用最簡單的幾何圖形和線條，搭配可愛的顏色和文字，分分秒秒就能在橫格筆記本裡畫出有趣的圖案。試試吧，會讓你的手帳越來越熱鬧，根本停不下來哦！

書裡還有一些有趣的小技巧，比如利用生活中常見的小物件來裝飾橫格筆記本手帳，利用一些好看的紙膠帶和貼紙結合橫格筆記本來做照片手帳，還有ＤＩＹ封面和製作內頁小口袋等，都是用超簡單的方式，就能做出好看又有趣的橫格筆記本手帳哦！所以，不多說了，準備好橫格筆記本和筆，讓我們這就去畫出簡單又可愛的橫格筆記本手帳，輕鬆記錄美好生活吧！

飛樂鳥工作室

Contents
目錄

TOOL

第 3 章

第 4 章

NICE DAY !

what?

PET

PART 1

橫格筆記本也能做出獨一無二的手帳

橫格筆記本是市面上最常見的筆記本，也是適合各種人群使用的本子，下面我們將利用這最簡單普通的橫格筆記本來做有趣又獨特的手帳！

1.1 給我一個橫格筆記本，我就是手帳女王

市面上有各種各樣的橫格筆記本，不管什麼款式和價位的，
統統都能做成適合自己的漂亮手帳喲～

日程筆記本

日程本適合喜歡記錄每日工作計畫的人
群，除了橫格，內裡還有不少功能性的
表格和時間軸等，式樣也多種多樣，價
格在幾十到百元之間。

硬殼筆記本

這類筆記本，主要以彩紙或者布料等包裹厚而硬的紙板
作為外殼，優勢在於不易被折壓，能很好地保護裡面的
紙張，讓其保持平整，一般幾十元到幾百元的價位都有。

皮面旅行本

旅行本的優勢在於尺寸小，方便攜帶，所以特別適合經常出行的人群，基本價位均在幾十到百元之間。

線圈筆記本

線圈筆記本也很常見，它能 360°打開，紙張不易被折疊，方便寫字畫圖，幾十元到幾百元都能買到。

線裝筆記本

線裝筆記本是市面上最最常見的本子，有各種尺寸、各種內頁張數以及樣式，價格比較便宜，幾十元便能買到。

1.2 將橫格筆記本的優勢揮得淋漓盡致

橫格筆記本有很多的優勢，算得上是適合各種人群的「功能本」，不管是用作工作筆記、生活記錄，還是記帳，都超級適合。在後面的章節，我們會一一為大家講解。

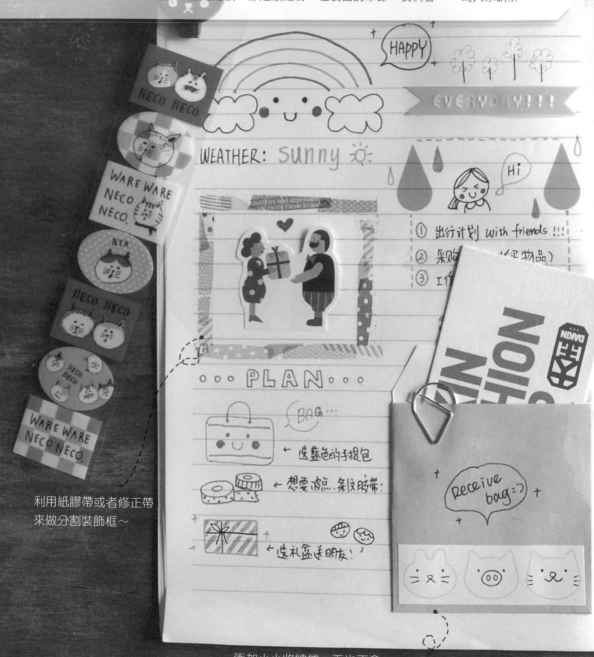

利用紙膠帶或者修正帶
來做分割裝飾框～

添加小小收納袋，再也不會
將散亂的訊息亂丟啦～

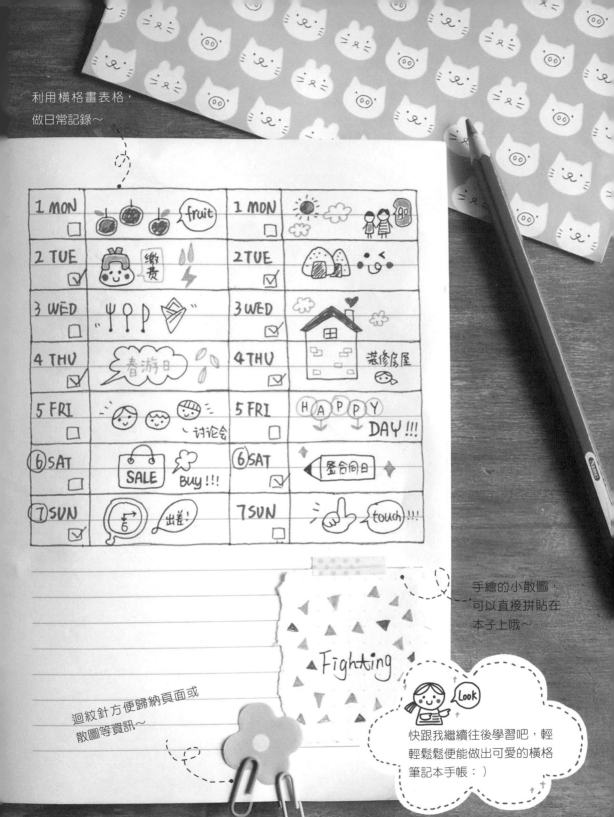

利用橫格畫表格，
做日常記錄～

手繪的小散圖，
可以直接拼貼在
本子上哦～

迴紋針方便歸納頁面或
散圖等資訊～

快跟我繼續往後學習吧，輕
輕鬆鬆便能做出可愛的橫格
筆記本手帳：）

1.3 好用的筆，讓手帳時光更開心

選擇多樣的筆具可以畫出感覺不一樣的手帳，這一章我們將
介紹幾種適合橫格筆記本的常用筆具，快來認識一下它們吧！

雙頭水性筆

雙頭的水性筆，兩頭是不同粗細的筆尖，可以用細
筆尖勾線，用粗筆尖填色，一筆兩用，用在手帳本
裡再合適不過了～

彩色水性筆

彩色水性筆也是常見的彩色畫筆，水分比較多，
對紙張有一定要求，相比雙頭水性筆，大多數彩
色水性筆的筆尖更粗，適合填塗大面積的色塊哦～

由於橫格筆記本的格子比較窄，因此選擇水性筆時儘量選
擇筆尖較細的作為勾線筆，不要選擇太粗和太濕潤的筆，
比如粗筆尖的彩色水性筆，否則填色時很容易暈染開哦～

彩色圓珠筆

彩色圓珠筆不同於水性筆，畫出的線條更順暢，不會暈染，而且筆尖較細，勾線填色均可。

中性筆

中性筆兼具水性筆和圓珠筆的優點，書寫手感舒適，油墨黏度較低，比圓珠筆更順滑，同樣更適用於勾線和為小圖案填色。

鋼筆

鋼筆的優點在於書寫手感圓滑而有彈性，線條非常流暢，而且比水性筆更加水潤，很適合描畫小圖案。

1.4 五花八門的手帳小伴侶

除了寫寫畫畫，我們還能利用一些有趣的小工具讓手
帳變得更加有趣哦～

紙膠帶

紙膠帶，手帳愛好者的必備
品！紙膠帶的樣式非常多，如
果不想畫很多圖案，也可以用
紙膠帶來裝飾哦～
至於它的優點就是黏性不強，
撕下以後也不會損壞紙張。

印章

可愛的小印章，必備！印
章樣式同樣繁多，一些
帶有小符號的印章特別
適合用在橫格筆記本的
工作記事和心情日記裡，
它會讓本子裡的文字突
然也變得有趣起來～

花紋修正帶

這種帶有花紋樣式的修正帶，同紙膠帶有著類似的裝飾作用，不過基本都比較窄，很適合在橫格筆記本裡使用。

手動打碼器

可以通過選擇齒輪上的數位或字母打出凹凸的膠帶，不同於紙膠帶，這是一種有一定厚度的塑膠膠帶，很適合作為日期、名稱、分類標題等使用。

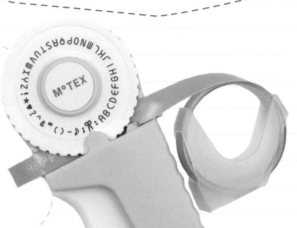

迴紋針／造型迴紋針

常見的迴紋針也是手帳愛好者的必備物品之一哦，平時收集的一些活動單頁或者重要記事便籤等，都能利用小小迴紋針或造型迴紋針歸納到手帳本裡，再也不會散亂啦～

便利貼

利用便利貼撕貼的便捷性,將記下的事物和資訊輕鬆地貼入手帳本,隨翻隨看,再也不怕錯失重要資訊啦!可愛的便利貼還能有裝飾作用哦～

貼紙

各種材質和各種造型的貼紙也是超級好用又有趣的必備品!同樣也超適合裝飾本子!

收集拼貼

平時多收集一些報紙、雜誌上的圖文,或者自己手繪小圖,把它們拼貼在手帳裡,讓手帳本更生動有趣吧!

PART 2

橫格筆記本手帳小技巧

這一章，將教大家利用一些小工具做橫格筆記本手帳，從內到外，讓你的橫格筆記本手帳變得好看又與眾不同。

2.1 讓橫格筆記本成為你的專用手帳

不管是多麼普通的橫格筆記本，裝飾一番，我們也能 DIY 出超有 Feel 的封面！快來一起動手試試吧！

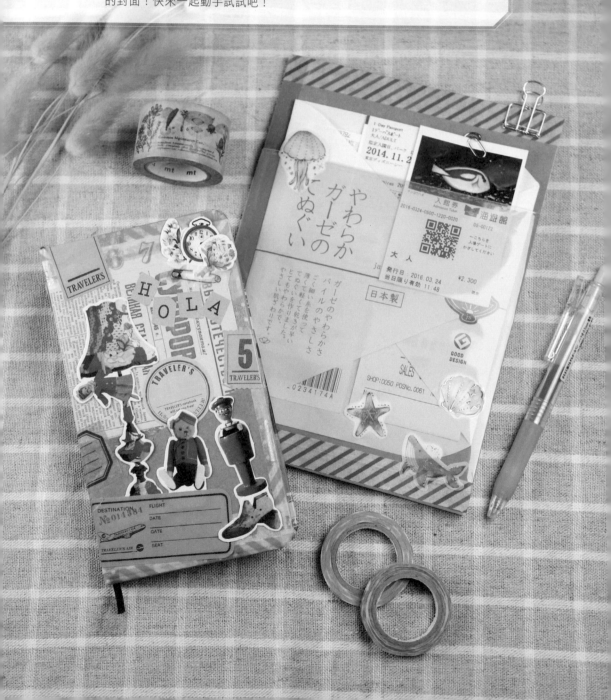

可收納的透明封皮

將生活中收集的一些產品透明包裝袋用在簡單普通的
橫格筆記本封面上，分分鐘變成好玩的收納書衣～

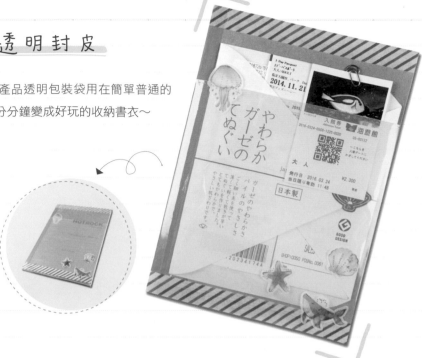

所需材料：

- 透明袋

- 紙膠帶，膠帶等

- 裝飾貼紙

準備材料，透明袋的尺寸要大
於筆記本的尺寸。

透明袋對折，一半壓到筆記本
背面，一半留在前面。

將多餘的部分折入書衣的內
頁，前後都這樣處理。

將折入內頁的部分用紙膠帶或
者其他膠帶固定黏貼。

用紙膠帶把本子封面上的透明
袋底部固定黏貼在本子上，做
成一個收納袋。

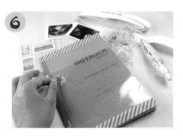

最後，用喜歡的貼紙或紙膠帶
等小裝飾工具裝飾一下封面，
這樣就完成了。

復古主題封面

買不到有自己喜歡的封面的橫格筆記本，那就動手做自己喜歡又
超 IN 的主題風格筆記本封面吧！

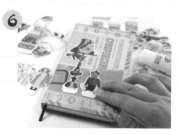

背面

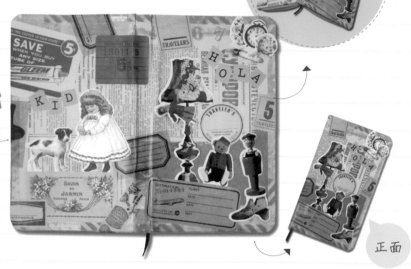

所需材料：

- 牛皮紙
- 紙膠帶　　• 剪刀
- 舊報紙　　• 口紅膠
- 復古小貼紙

正面

1

整理復古素材（也可以將網上的
一些復古素材列印出來使用哦～）。

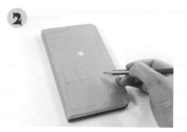

2

用鉛筆在本子封面上輕輕畫
出一個大概的框架，方便之
後素材的黏貼。

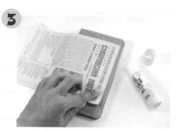

3

先從最大面積的舊報紙背景
圖案開始貼起。

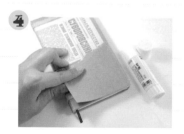

4

再將手撕的牛皮紙素材貼在
報紙底圖上。

5

背景貼好以後，再用紙膠帶
黏貼裝飾本子的周邊。

6

最後，將一些復古元素的素材
和貼紙拼貼到本子上，完成。

2.2　紙膠帶最厲害

紙膠帶的樣式多種多樣，美美的圖案超級適合我們用
在手帳裡。紙膠帶最厲害，絕對沒有之一！

如何使用紙膠帶？

• 你需要先選出自己喜歡的風格的膠帶，比如
復古的、可愛的等等，再根據造型圖的風格和
樣式選出合適的紙膠帶。最後進行裁剪和拼貼，
美美的紙膠帶拼貼圖就完成啦！

Socks

FLOWER

HAPPY

TIPs

為了貼出好看的造型，大家
可以先用鉛筆畫出簡單的結
構，再用紙膠帶沿著鉛筆線
條貼上去：P

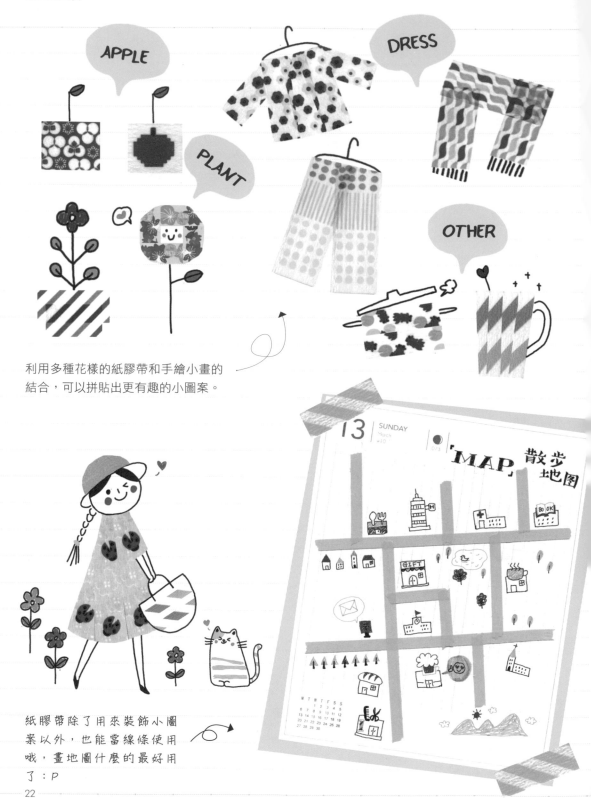

利用多種花樣的紙膠帶和手繪小畫的
結合，可以拼貼出更有趣的小圖案。

紙膠帶除了用來裝飾小圖
案以外，也能當線條使用
哦，畫地圖什麼的最好用
了：P

所需材料：

1. 橫格筆記本
2. 綿線
3. 紙膠帶
4. 剪刀

如何做側邊檢索！

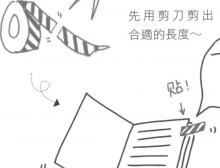

STEP 1

先用剪刀剪出
合適的長度～

貼！

折！

STEP 2

將膠帶四分之一貼在正面，再將尾部的四分之一貼在頁面背部。

STEP 3

同步驟 1 和 2，換其他樣式的膠帶貼其他頁面，完成！

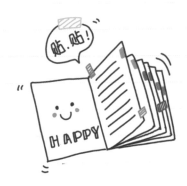

貼.貼！

HAPPY

我們還可以用紙膠帶做成小色塊貼在橫格筆記本的側邊做撿索，好看又有趣～

如何做裝飾小旗子！

STEP 1

將綿線和紙膠帶剪成合適的長度，3公分左右～

STEP 2

將剪下的紙膠帶對折黏貼線上～

STEP 3

兩邊往裡對剪，剪出旗子的形狀，完成。

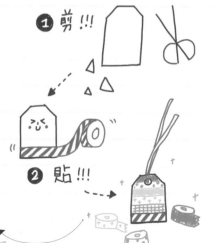

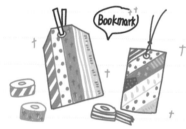

用紙膠帶做橫格筆記本裡的裝飾小書籤～

① 剪!!!

② 貼!!!

③ Finish!!!

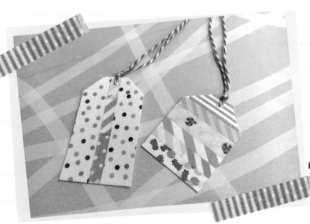

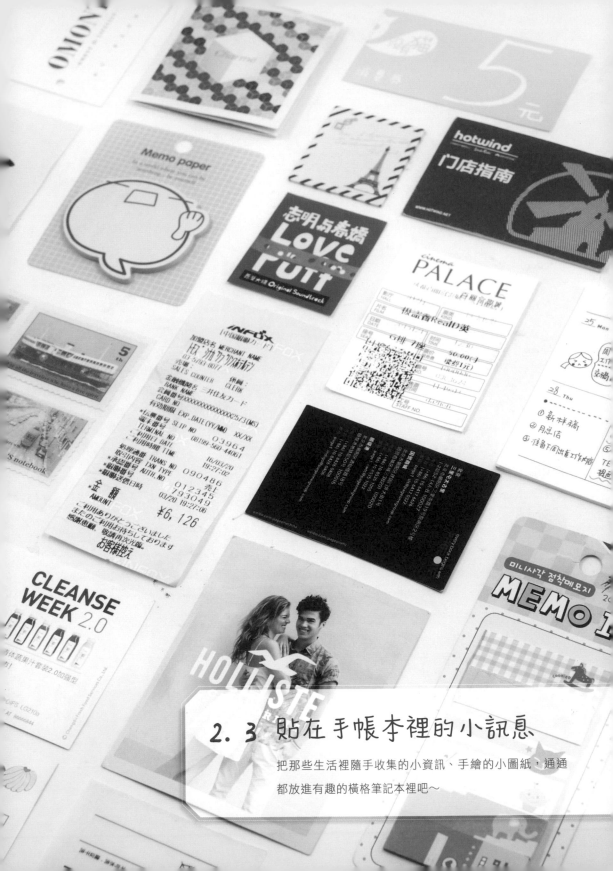

2.3 貼在手帳本裡的小訊息

把那些生活裡隨手收集的小資訊、手繪的小圖紙，通通
都放進有趣的橫格筆記本裡吧～

用最普通的橫格筆記本，做超有趣的手帳：）

用鉛筆在本子上輕輕畫出小資訊的黏貼區域。

用口紅膠塗抹將要貼入本子的小資訊。

黏貼小資訊。（用橡皮擦掉本子上超出資訊貼的部分）

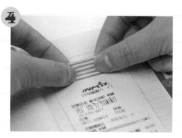

用紙膠帶、趣味貼紙來裝飾小資訊，豐富版面。

將記事便利貼貼入，不僅能豐富版面，還有提醒功能哦～

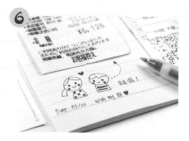

自由地寫寫畫畫，記錄重點資訊和描述。

完成！是不是超級、超級、超級簡單！^_^

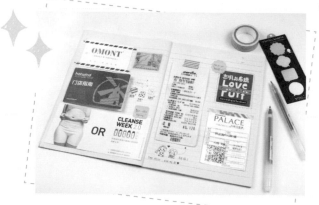

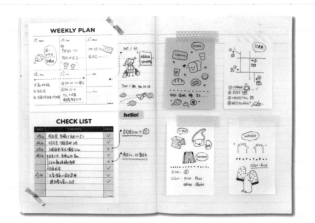

用小紙張或便利貼記錄小資訊，可以更方便地整理和歸納到手帳本中，隨寫隨貼。

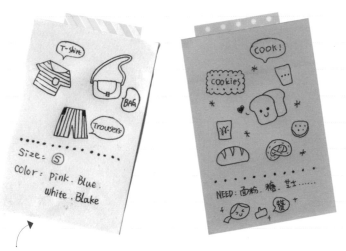

便利貼也是手帳本的好伴侶，有黏性，可以將隨手記下的小資訊方便快速地歸納貼入手帳本裡。

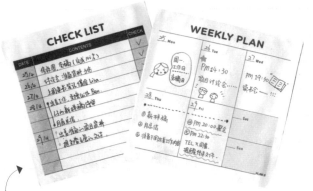

將小小的工作計畫表也都整齊地貼入手帳本，再也不會亂七八糟啦～

同樣也可以用隨手撕下的不同材質的紙張來記錄，寫寫畫畫，然後貼進手帳本，也是超級有趣的哦～

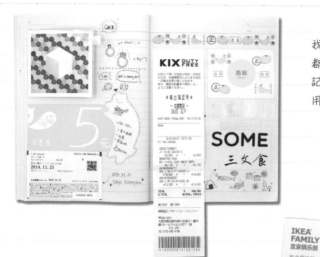

我們可以將生活裡許多常見素材
都用在手帳中，既是日常資訊的
記錄，也可以起到裝飾版面的作
用，讓手帳內容更加豐富。

日常生活裡會有各種產品折扣卡、分店資訊卡
等卡片，不捨得扔，又不知道該放哪，不如貼
入手帳本吧，再也不怕找不到地方了。

收集來的服裝和商品的小吊牌，可以做商品、
品牌資訊記錄的手帳哦。

休閒遊玩票券等也是超級適合貼在手帳本裡
哦，看看你一年看過多少場電影，去過多少
遊樂園：P

將日常的購物清單和收據也貼入手帳本吧，每
個月的開銷都清楚啦～

2.4 折一折、畫一畫玩轉手帳

這一節，我們利用橫格筆記本的橫格優勢，用最簡單的折疊、畫分割線等手法玩出新花樣！

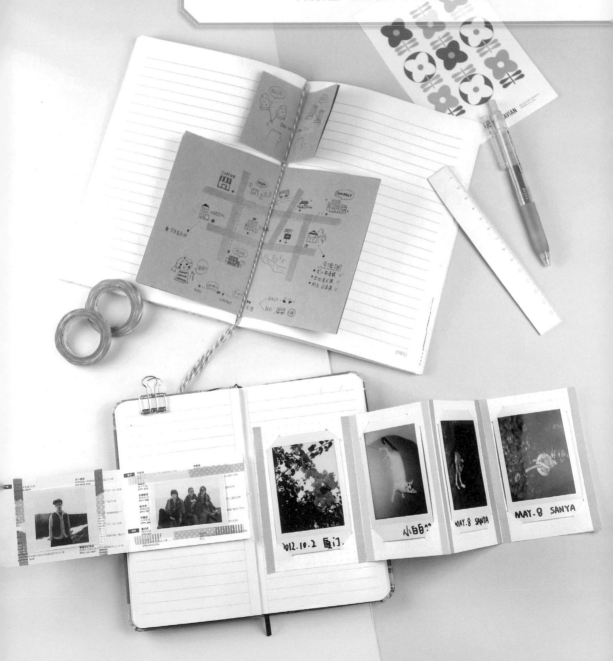

風琴折頁小相冊

簡單的風琴小折頁，就能把普普通通的橫格筆記本
變成小相冊哦～

貼在本子內
頁的樣子～

收集來的廣告小折頁
也超級好用哦～

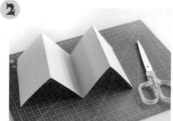

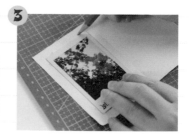

所需材料：

- 白紙／包裝紙等
- 紙膠帶
- 剪刀

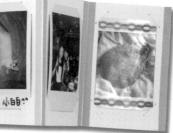

①

裁剪一張小於本子尺寸、大於
拍立得照片尺寸的長條紙。

②

對折成正反的扇形。

③

照片定位，用鉛筆在紙上做四
個角的卡口記號，儘量準確。

④

拿長尺連接每個角的兩點，用
小刀劃開。

⑤

將照片卡進四個角，完成。

⑥

PS：用紙膠帶連接新的折頁，
可以增加更多的折頁哦。

小對頁備忘錄

不想帶厚厚的手帳本，那就將生活裡發現的新東西、小靈感都記錄在小對頁備忘錄裡吧～

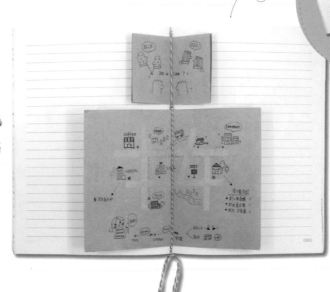

所需材料：

- 牛皮紙／白紙
- 棉繩／橡皮筋
- 小刀

PS：也可以把平時收集的一些小廣告、小筆記用對頁方式整理，以方便放入和取出，還不會散亂哦：）

1 取一張 A4 或 A5 大小的紙張（筆記本紙張或者白紙、牛皮紙等均可）。

2 用刀裁開，再對折成對頁，變成 4 頁（或者更多張數，更小尺寸）。

3 兩根棉繩合在一起打結，本子裡外各留出長於本子高度的線長。

4 將裁好的對頁紙夾入打結的兩根棉繩中間。

5 將綿繩在夾入的對頁尾部打結加以固定，以免滑落。

6 最後將裡外兩頭的棉繩打結固定在本子上，完成。

2.5 用圖片拼貼來豐富橫格筆記李

日常生活裡除了記錄的照片，我們還可以收集一些常見的雜誌、
報紙、糖果紙包裝等好玩有趣的圖片，用它們來豐富橫格筆記本～

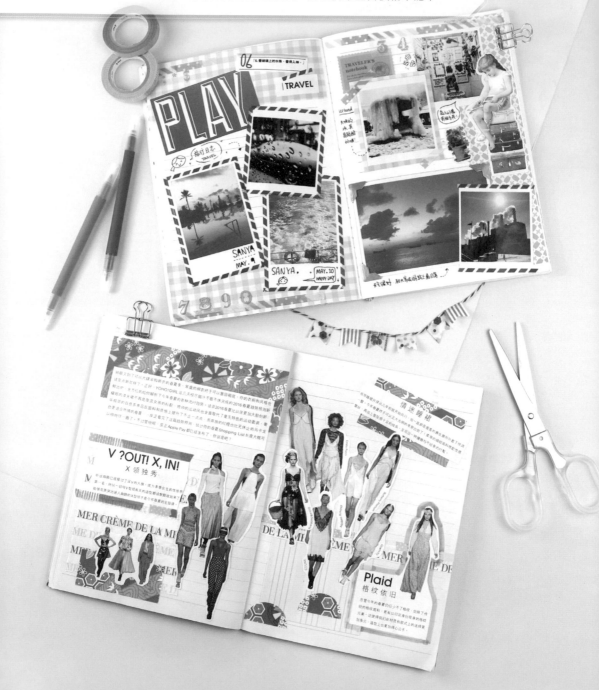

準備好這些東西，就可以輕輕鬆鬆在橫
格筆記本裡做可愛的拼貼手帳啦～

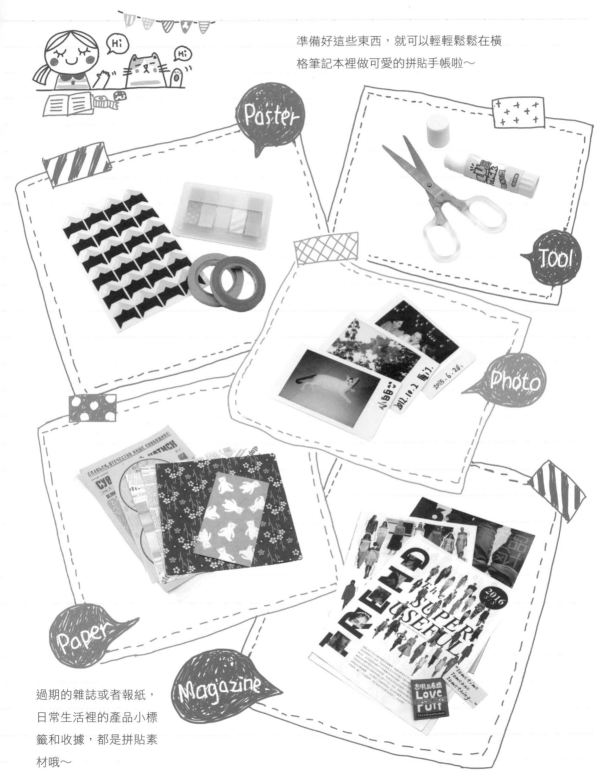

過期的雜誌或者報紙，
日常生活裡的產品小標
籤和收據，都是拼貼素
材哦～

把生活中好看的雜誌、報紙、隨筆小圖片、包裝紙等都收集起來吧，拼拼貼貼讓手帳本變得更好玩了～

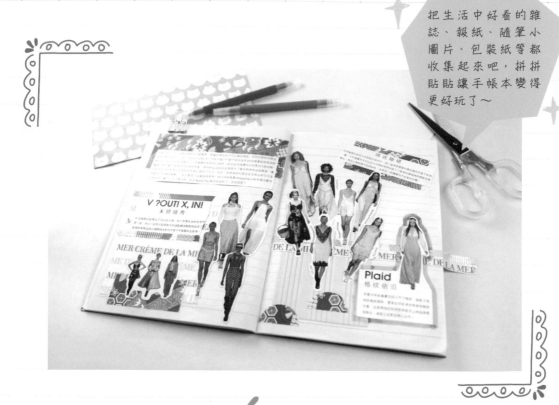

STEP 1

用鉛筆在本子上畫好簡單的分區，作為貼圖的基礎版式。

STEP 2

剪出或整理出收集的小圖片、糖果紙等。

STEP 3

將收集的小圖片按照排版格式貼進本子，完成。

利用一些輔助材料，讓拼貼的橫格筆記本內容更加豐富有趣，趕緊來學習如何製作吧～

利用裝飾小角貼裝飾照片～

在圖片背面添加素材背景～

用貼紙和紙膠帶來裝飾圖片邊框～

用不同方式裁切下來的小圖片，會帶來不一樣的視覺效果哦～

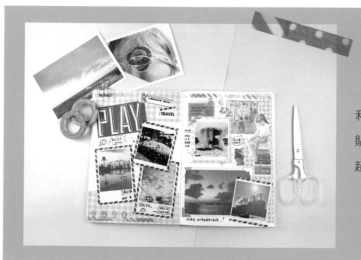

利用上面這些小技巧拼拼貼貼，在橫格筆記本上也能做出超棒的相片手帳哦～

2.6 DIY 給橫格筆記本做個小收納袋吧

一些散亂的小資訊和小圖片夾在本子裡，總擔心會掉落遺失？

那我們就在橫格筆記本裡做幾個收納袋吧！

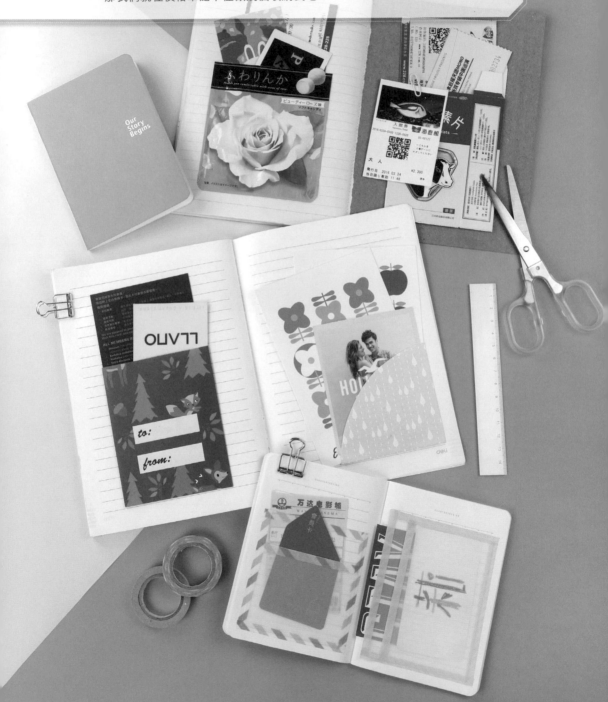

信封收納袋

用最常見的信封，就能做成超級實用的橫格筆記本收納小紙袋哦～

超級簡單！

所需材料：

- 信封
- 口紅膠
- 剪刀
- 長尺
- 鉛筆

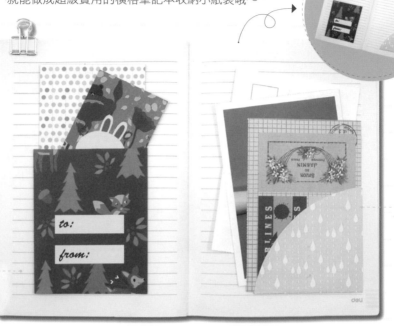

圖1

圖2

I

準備材料～

2

用鉛筆和長尺在信封上畫一條裁剪線。

3

沿著裁剪線剪開，然後貼到本子上就完成了～

I

準備材料～

2

用鉛筆在信封上畫出弧形的裁剪線（或者是直線）。

3

沿著弧形線（直線）剪開，黏貼到本子上，完成。

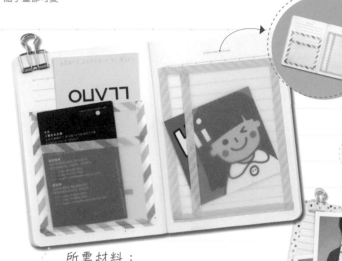

圖1

折疊收納袋

輕輕一折，一貼就可以變成橫格筆記本收納袋啦！

圖2

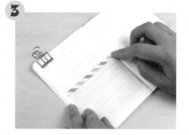

所需材料：

- 描圖紙
- 剪刀
- 口紅膠
- 紙膠帶
- 橫格筆記本

口袋收納袋

用描圖紙、透明袋或者好看的包裝紙，都能做成簡單好用的口袋收納袋哦～

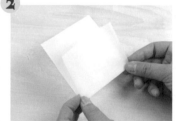

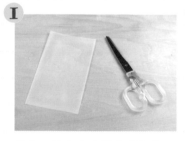

1

剪出一塊寬度小於本子內頁尺寸的描圖紙。

2

頂部預留大概 2 公分的寬度，然後折疊。

3

用紙膠帶沿著邊緣將其固定在本子內頁，完成。

1

把本子邊緣向內折，邊緣與中線之間預留 2 至 3 公分。

2

右邊同左頁一樣，也向內折。

3

用寬紙膠帶貼住折疊面的上下邊緣與第二頁的邊緣，固定起來，完成。

包裝收納袋

巧用生活中收集的小包裝袋或包裝紙盒，讓它們也變成你
本子裡的美妙小收納袋吧～

所需材料：

- 包裝袋
- 包裝盒
- 剪刀
- 雙面膠

圖2

圖1

PS：為了不
影響本子的
正常使用，
儘量不要選
擇厚重材質
的紙盒：）

準備零食包裝袋。

用剪刀修剪一下包裝
袋的外形。

剪完後如圖。（可以根
據個人喜好修剪開口的形狀）

背面貼上雙面膠，方
便貼進本子，完成。

準備小紙盒

將盒子壓扁，用剪刀
修剪尾部的一個折角。

貼上雙面膠，折疊貼
牢，封住尾部的開口。

再將紙盒的整個背面
貼上適量的雙面膠，
貼進本子，完成。

2.7 用橫格筆記本記錄每一天

每天都值得記錄，用橫格筆記本記錄每天的心情、天氣、工作、情感，再適合不過了～

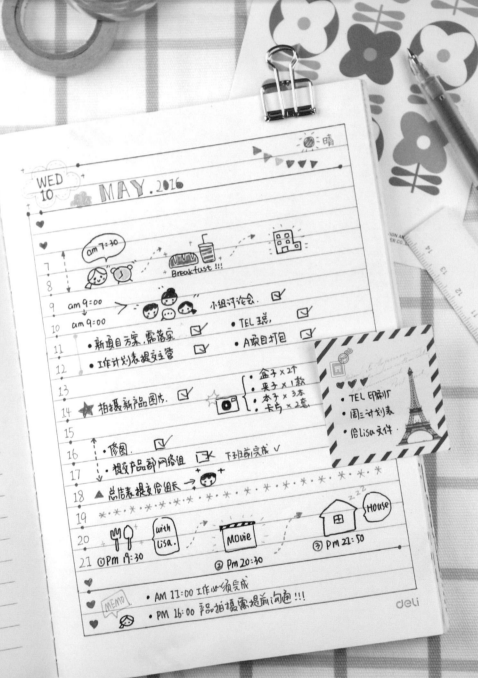

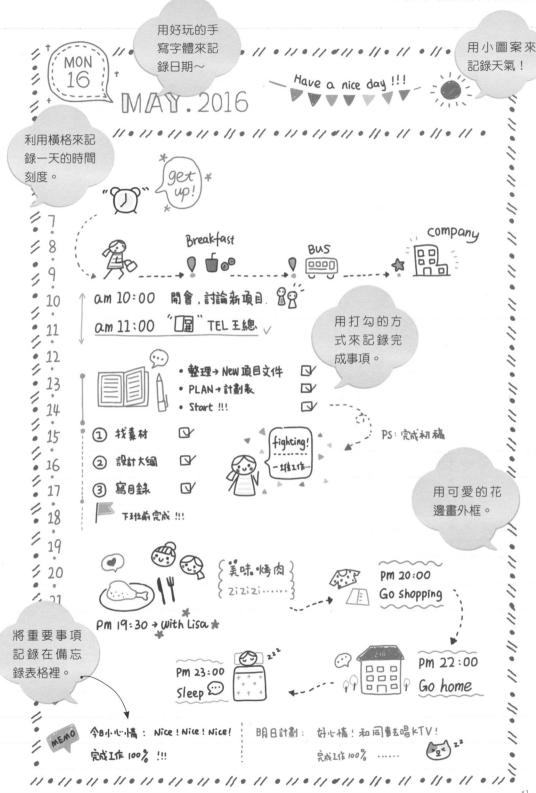

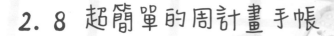

2.8 超簡單的周計畫手帳

想做一個有計劃的人，工作、生活都不要亂糟糟？那就從做橫格筆記本周計畫開始吧！

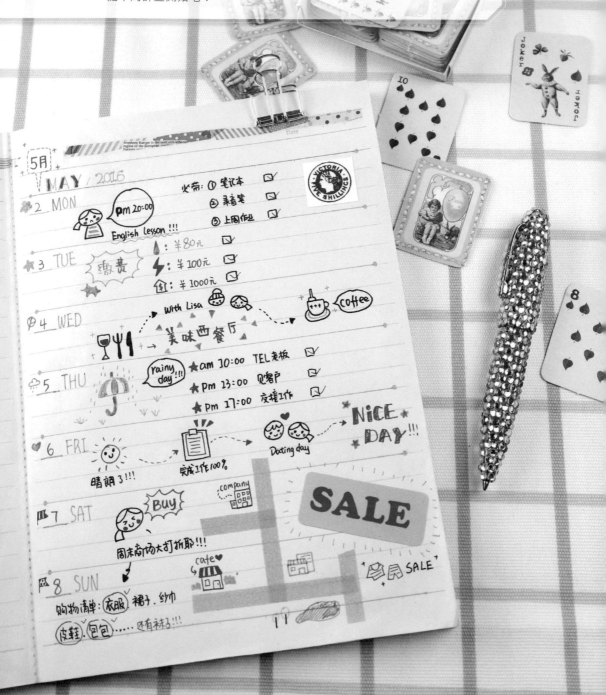

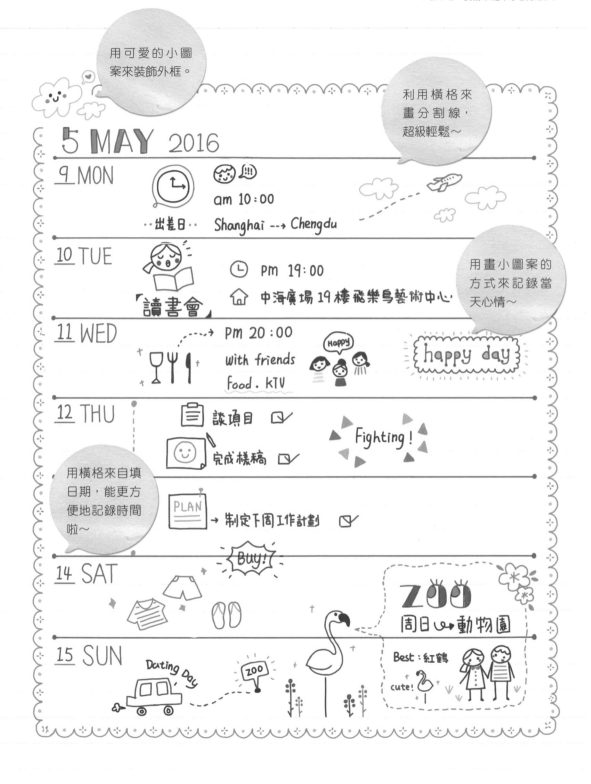

用可愛的小圖案來裝飾外框。

利用橫格來畫分割線，超級輕鬆～

用畫小圖案的方式來記錄當天心情～

用橫格來自填日期，能更方便地記錄時間啦～

5 MAY 2016

9 MON　am 10:00　⋯出差日⋯ Shanghai --> Chengdu

10 TUE　「讀書會」　Pm 19:00　中海廣場19樓飛樂鳥藝術中心

11 WED　Pm 20:00　with friends　food. kTV　happy day

12 THU　談項目 ☑　完成樣稿 ☑　Fighting!

PLAN → 制定下周工作計劃 ☑

Buy!

14 SAT　ZOO 周日 → 動物園

15 SUN　Dating Day　ZOO　Best : 紅鶴　cute!

2.9 超有效率的月計畫手帳

利用橫格，輕輕鬆鬆做出月計畫手帳表格，每個月的重要事項都
不會再遺漏啦～

在框的邊緣
畫一些小圖
案，會讓邊
框更活潑。

用可愛的手寫體
來寫日期，讓版
面更加有趣～

用一些可愛
的紙膠帶豐
富外框的顏
色和造型。

可以利用長尺在橫格筆記本上畫格子，讓本子畫面更乾淨整潔哦～

用彩色筆給日期做標記，會有提醒功能，一眼就能想起要做的事情！

THU	FRI	SAT	SUN
2	3	④ 🦷 Pm 14:00	⑤ 郊遊日
9	10 Birthday	11 SALE	12
16 >>> 繳費	17	18 打掃日	19
23 出差 am 9:00	24	25 EAT!	26 ··Holiday··
30			

with lisa
Add: 廈門上李三文食

留一些備忘錄格子，將重要事項加入進去～

可將備忘的一些小資訊貼上去，還能豐富版面哦～

「简单温暖的食物美学」

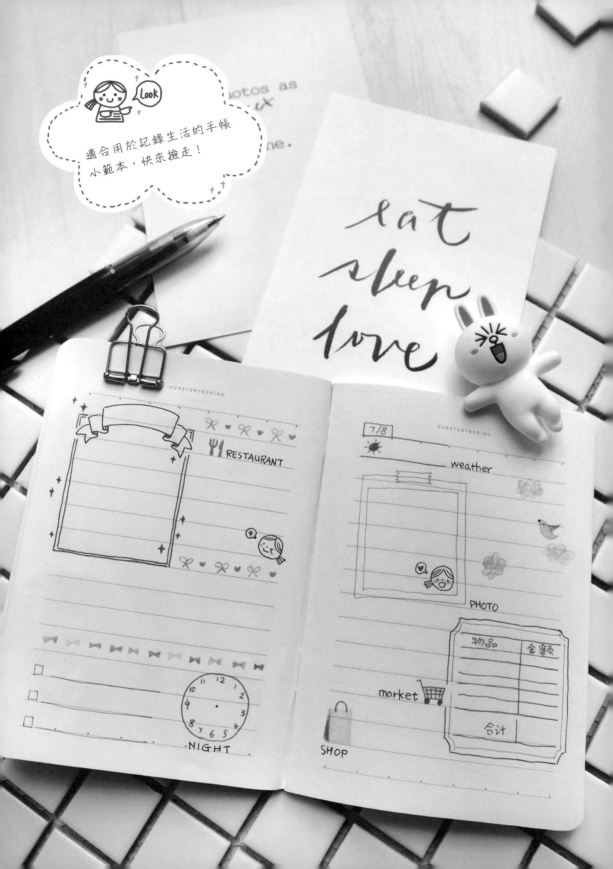

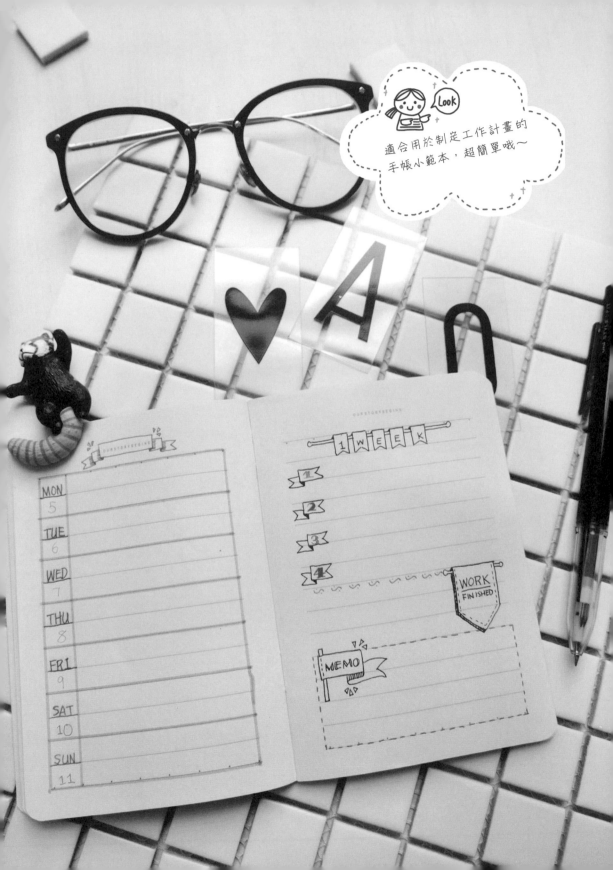

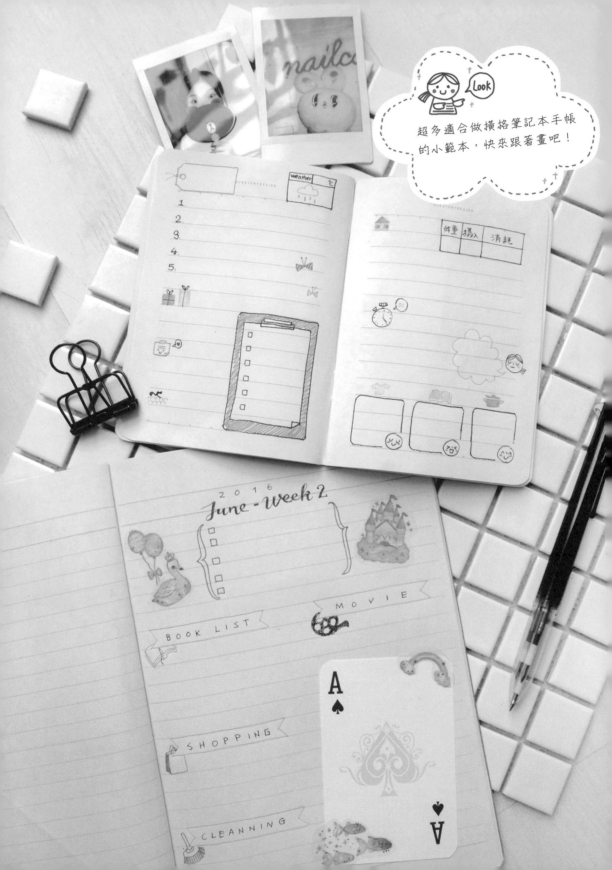

超多適合做橫格筆記本手帳的小範本，快來跟著畫吧！

PART 3

生活類手帳必備隨手畫

這一節將教大家畫一些日常生活
中常見常用的好玩事物的隨手畫，
既簡單又實用，能讓橫格筆記本
手帳變得更加有趣哦～

3.1 卡哇伊的邊線和裝飾

這一節我們將利用簡單的小圖形和圖案，教大家畫出超適合橫格
筆記本的可愛裝飾分隔線！

可愛裝飾線

用基礎圖形來畫可
愛裝飾線～

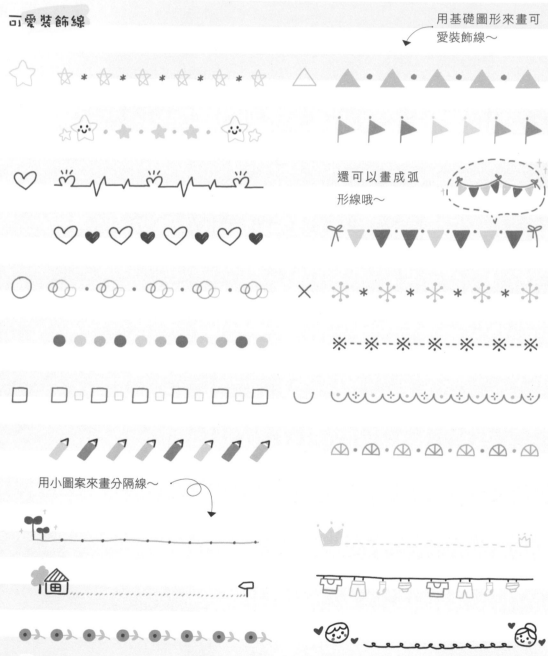

還可以畫成弧
形線哦～

用小圖案來畫分隔線～

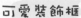

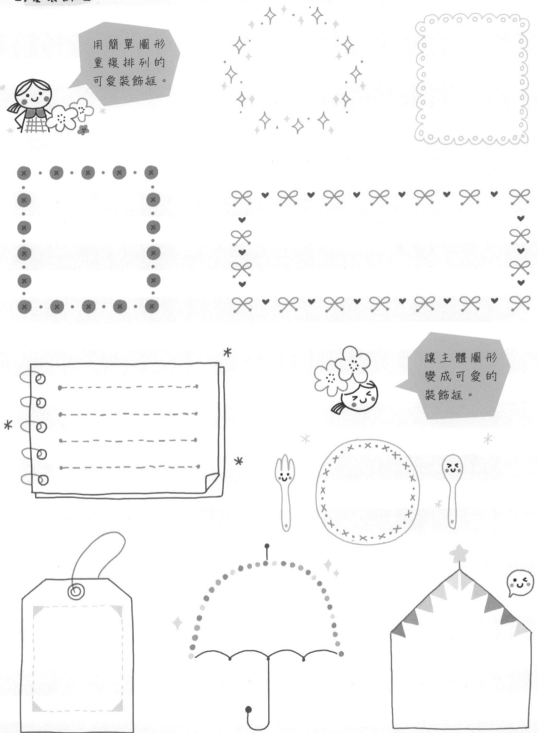

可愛小圖案

簡單的基礎圖案稍加變化，就能畫出更加有趣和可愛的圖案哦～

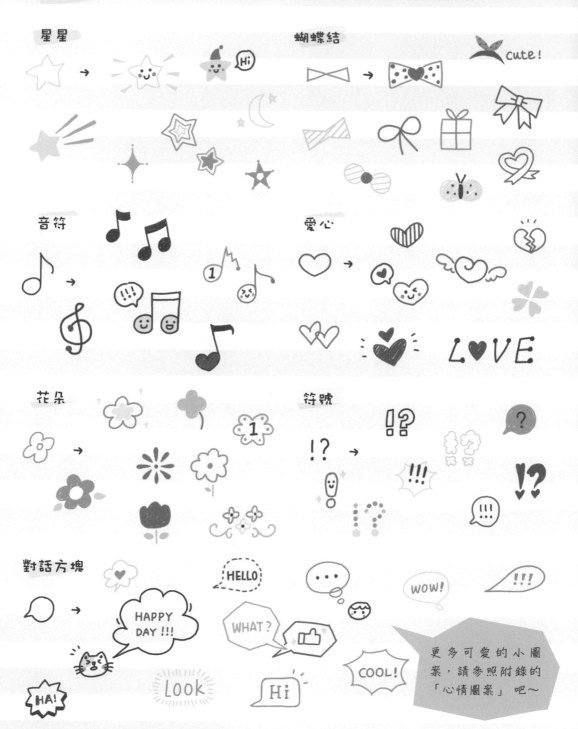

星星

蝴蝶結

音符

愛心

花朵

符號

對話方塊

更多可愛的小圖案，請參照附錄的「心情圖案」吧～

3.2 橫格筆記本裡的可愛小頭像

簡單幾筆，就能在橫格筆記本裡畫出超級可愛的小頭像，趕快學習吧～

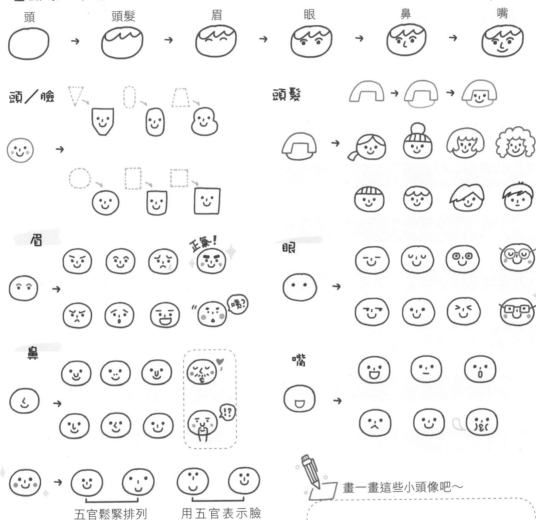

畫一畫這些小頭像吧～

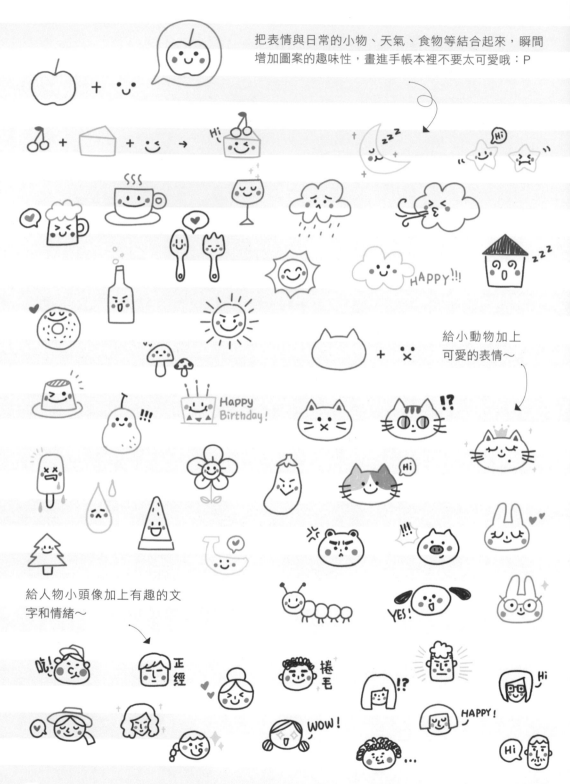

把表情與日常的小物、天氣、食物等結合起來,瞬間增加圖案的趣味性,畫進手帳本裡不要太可愛哦:P

給小動物加上可愛的表情~

給人物小頭像加上有趣的文字和情緒~

3.3　日常表情和顏文字

把日常實用的小表情都變成可愛隨手畫，畫進橫格筆記本手帳裡，可愛又實用。

要怎麼畫
表情呢？

增加一些小元素和符號、文字，甚至是動作來加強人物的
表情和情緒。

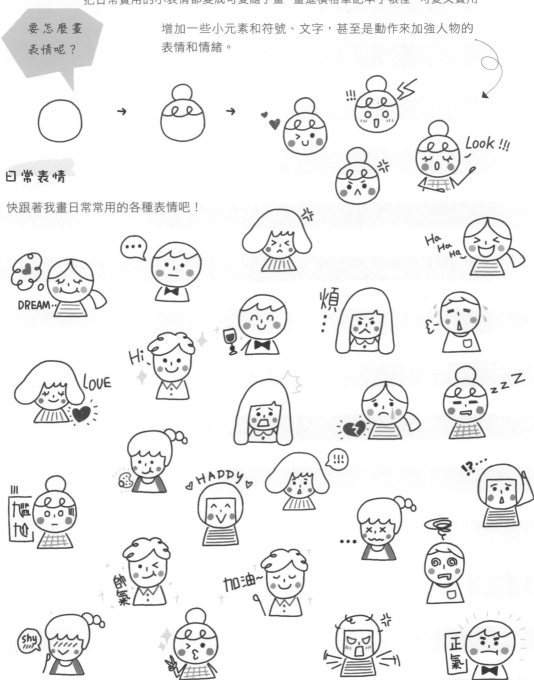

日常表情

快跟著我畫日常常用的各種表情吧！

開心

₊(ΦωΦ)⁺ 中獎了！

(٬◡٬)◆ 今天不要太美

(≧▽≦)/ 收到禮物！

(๑^ᵥ^๑) 謝謝誇獎：）

(๑>◡<)◆ 太美味了！

ヾ(⬜•▽•⬜)ノ 哇塞！好棒！

o (◡‿◡✿) 今天簡直美～

⊂((・▽・))⊃ 求抱抱～

٩(๑˙ε˙๑)♥ KISS YOU!

生氣

(」◦▢◦)」 能不能認真點！

(#`▢´)ノ 氣炸了！

ヽ(ˊ▢ˋ)ノ 我等你半小時啦！

Σ(▼▢▼メ) 滾～開～！

難過

(˙▢˙) 怎麼能這樣對我！

(ToT) 好難過……

(ノ▢`)˚ 好心傷！

ρ(´◡`๑9) 錢包丟了～

(๑ŏ෴ŏ๑) 寶寶不開心，求安慰～

(* ̄m ̄) 要吃土了……

懵

(๑◆๑)? 啊？

(⬜•_•⬜) 現在是發生了什麼？！

(ˊ◑ㅅ◑ˋ) 聽得我一臉茫然……

W(°o°)W What's wrong?

幸福

(๑•ᴗ•๑)♥(•ᴗ•๑) 我愛你！

(๑^ ^) 人 (^ ^๑) 友情萬歲！

3.4 隨手畫也能畫出活潑動作

簡單幾筆，就能畫出活潑可愛的小人兒和生動有趣的小動作哦～

 要怎麼畫小人兒呢？

頭部 　→　身體　→　手　→　腳

是不是很簡單呢？很好，現在我們給小人兒加上髮型和衣服～

也可以用雙線畫四肢哦～

接下來，我們再來學習動態的畫法！

走 　站 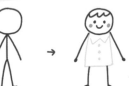　側站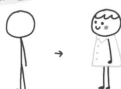

蹲 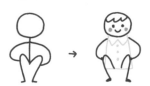　坐 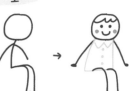　跳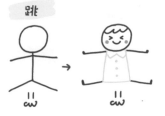

2 頭身 　適合畫小孩，圓圓的超可愛喲～

2.5 頭身 　適合表現青少年。

3 頭身 　適合表現青年或者成年的人。

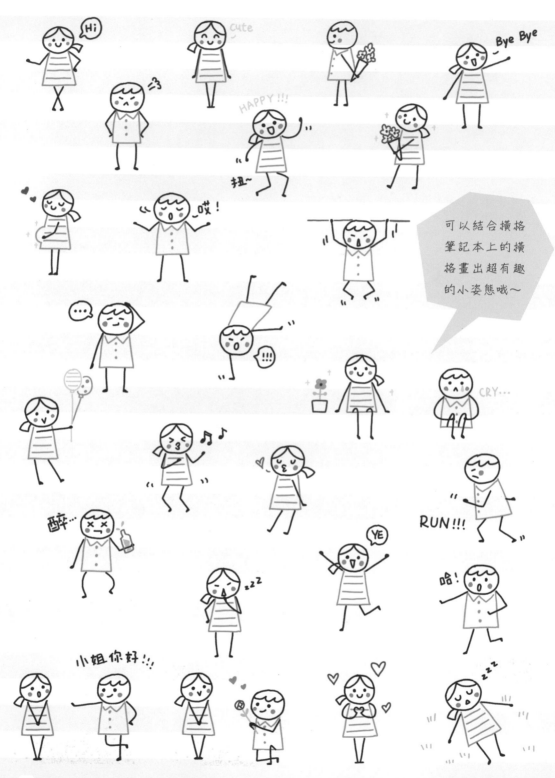

3.5 把美好日常畫進橫格筆記李

「生活中有那麼多美好的小事物，它們都是怎麼畫的呢？」利用簡單的幾何圖形，它們就會變得很簡單了！

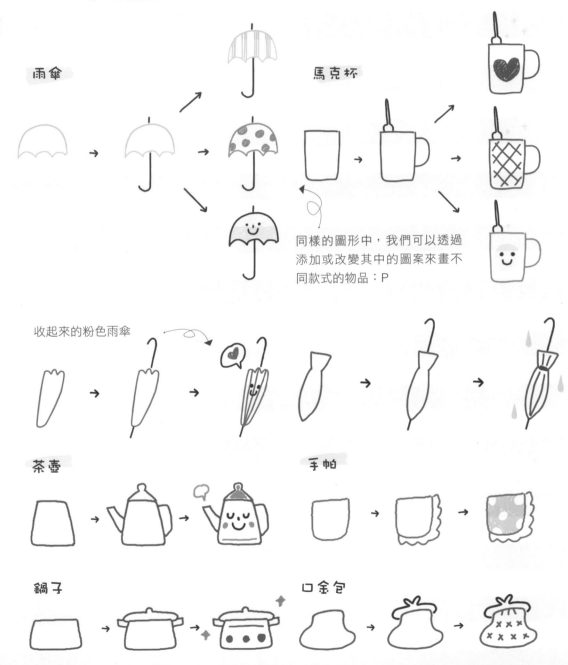

雨傘

馬克杯

同樣的圖形中，我們可以透過添加或改變其中的圖案來畫不同款式的物品：P

收起來的粉色雨傘

茶壺

手帕

鍋子

口金包

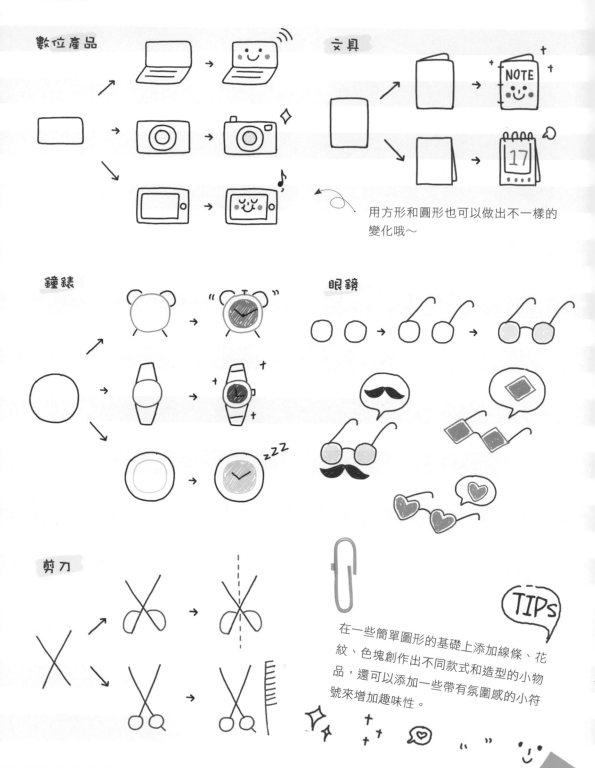

數位產品

文具

用方形和圓形也可以做出不一樣的
變化哦～

鐘錶

眼鏡

剪刀

TIPS

在一些簡單圖形的基礎上添加線條、花
紋、色塊創作出不同款式和造型的小物
品，還可以添加一些帶有氛圍感的小符
號來增加趣味性。

保齡球

帳篷

吊燈

檯燈

碗

KTV

酒杯

水杯

家電

購物袋

衣架

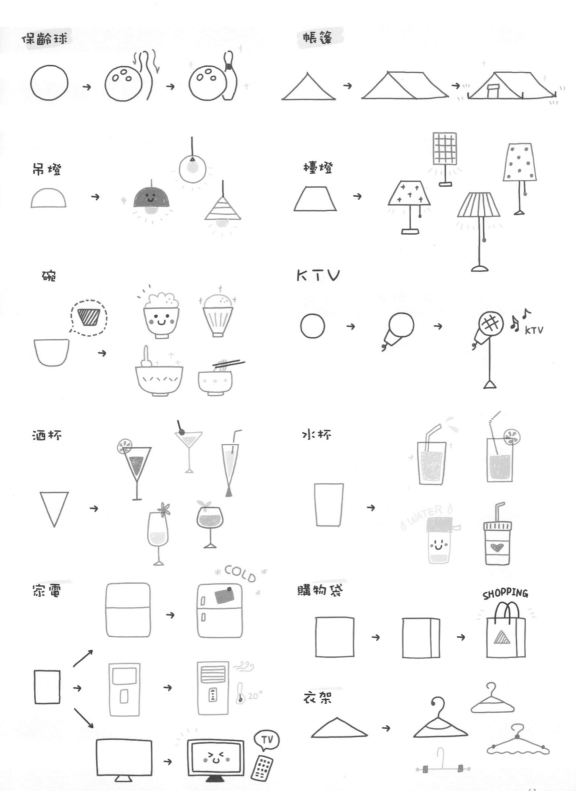

化妝鏡

鈕扣

相框

秤

體重計

水壺

糖果

晴天娃娃

抽取式
面紙

卷筒衛
生紙

Hi

圍裙

禮物

3.6 讓簡單的橫格筆記本手帳也能Bling

少女都愛 Bling Bling 的美妝、飾品、衣服，快將
它們都畫進可愛的橫格筆記本手帳裡吧！

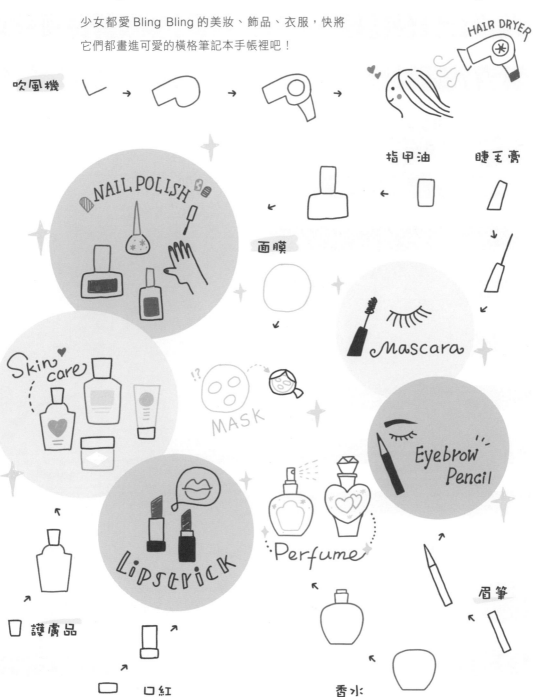

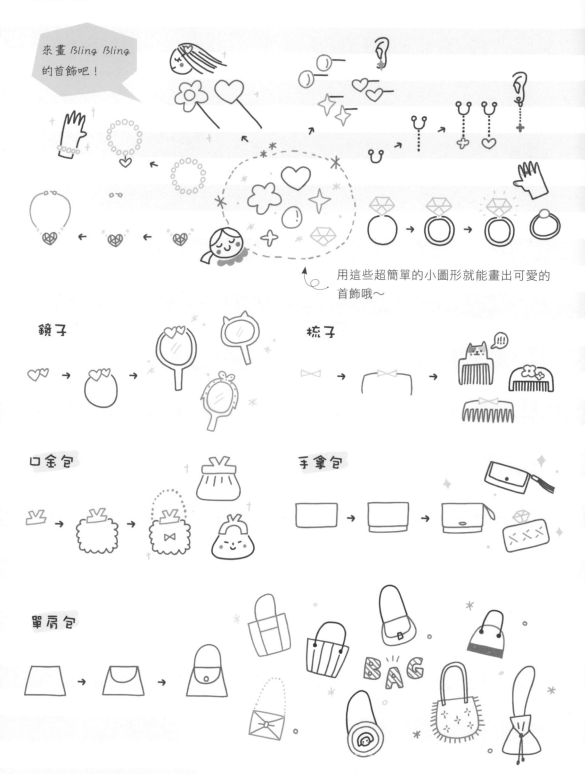

來畫 Bling Bling 的首飾吧！

用這些超簡單的小圖形就能畫出可愛的首飾哦～

鏡子

梳子

口金包

手拿包

單肩包

BAG

衣服

裙／褲

帽子

細肩帶

BRA

鞋子

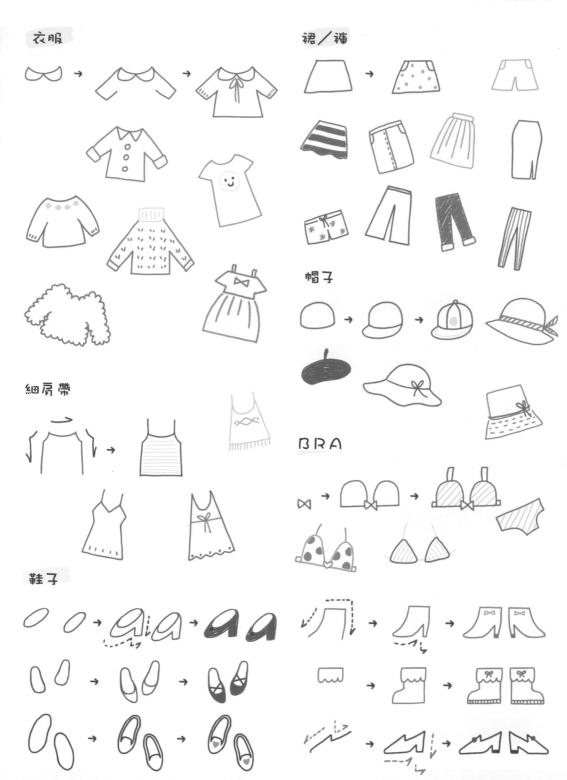

3.7 把超Q的手寫字寫進橫格筆記本

這一節,我們將教大家把常見文字設計成超Q、
超有創意的手寫美術字,快來學習吧~

將文字用點、線來
做基礎變形,看看
會有什麼變化吧?

1 2 3

1 2 3 1 2 3 1 2 3

1 2 3 1 2 3 1 2 3

HELLO

HELLO HELLO HELLO

HELLO HELLO HELLO

生 活

生 活 生 活 生 活

生 活 生 活 生 活

好啦,我們再來畫基礎的粗體字吧!【方法】先用鉛筆寫單線字,再用彩筆沿著字的邊緣畫
一圈,雙線粗體字就完成啦!(還可以用點或者弧線來畫哦:P)

1 2 → 12 12 !?... → !?... !?...

Hi → Hi Hi 生活 → 生活 生活

數字 0 1 2 3 4 5 6 7 8 9

字母 A B C D E F G H I J K

漢字 你 好 !!! 開心 ♥

接下來，我們用彩筆結合一些小元素設計可愛的手寫字！

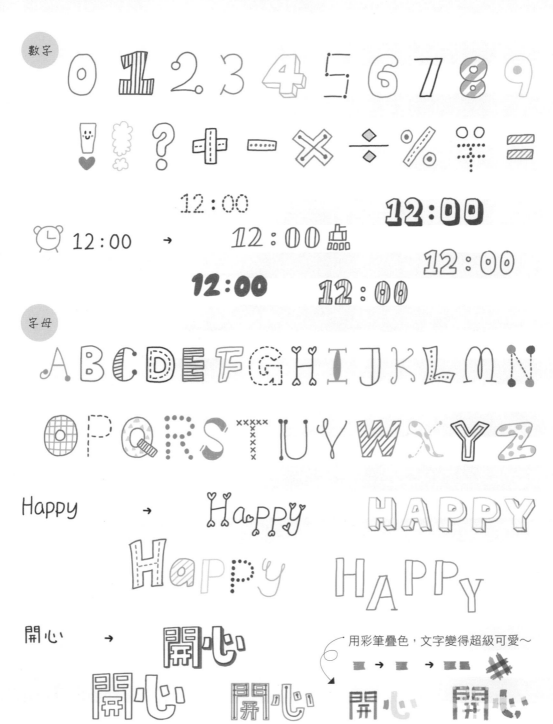

SMILE →

把文字和簡單
圖形結合,變
得更生動了~

結合更多好玩
的圖案來設計
手寫字!

3.8 種在橫格筆記本裡的花草

把大自然裡的花花草草都搬進橫格筆記本吧！
心情也變得清新了呢！

填上顏色更
豐富～

用簡單的線條
就能畫出可愛
的樹哦～

樹幹

樹冠

果樹

加上果子
的樹：P

樹林

聖誕樹

結合各種形狀的樹葉，
畫上去也會很好玩哦～

各種形狀的樹～

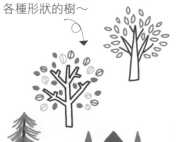

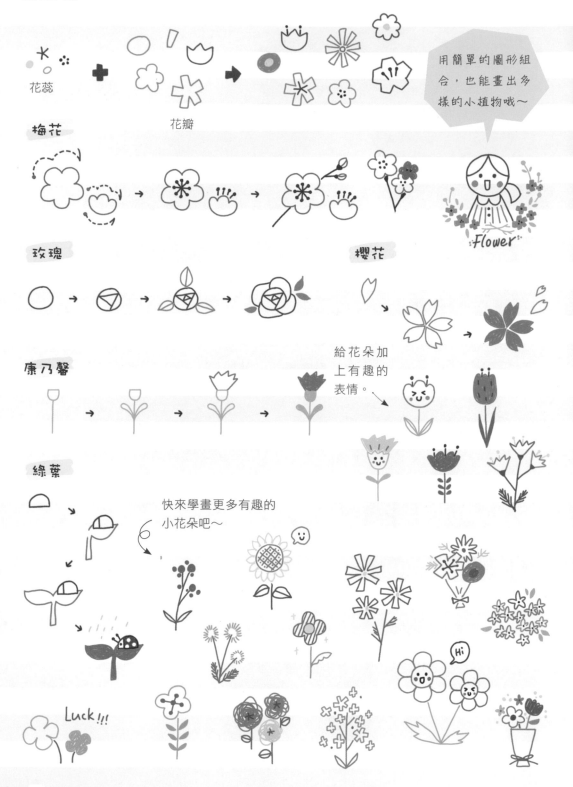

花蕊

花瓣

用簡單的圖形組合，也能畫出多樣的小植物哦～

梅花

玫瑰

櫻花

Flower

給花朵加上有趣的表情。

康乃馨

綠葉

快來學畫更多有趣的小花朵吧～

Luck !!!

Hi

3.9 超萌動物

這一節將教大家如何畫常見小動物的隨手畫，
趕快來學習超萌畫法吧～

貓咪

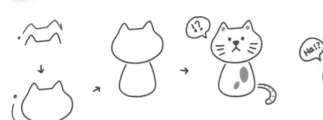

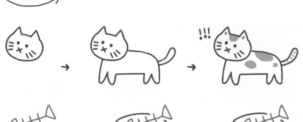

尖耳朵
貓咪～

胖胖懶懶的
貓咪～

狗狗

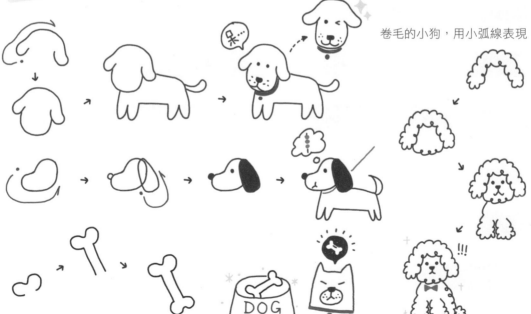

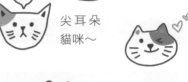

卷毛的小狗，用小弧線表現。

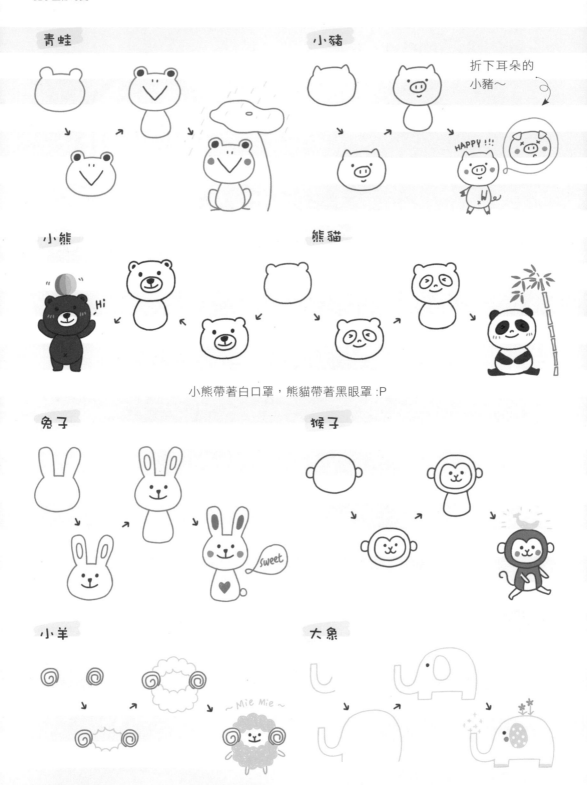

青蛙

小豬

折下耳朵的
小豬～

小熊

熊貓

小熊帶著白口罩，熊貓帶著黑眼罩 :P

兔子

猴子

小羊

大象

3.10 生活手帳怎能沒有美食

作為吃貨怎麼能不會畫各種美食！水果、零食、
小甜品、美味餐點，統統都要畫下來！

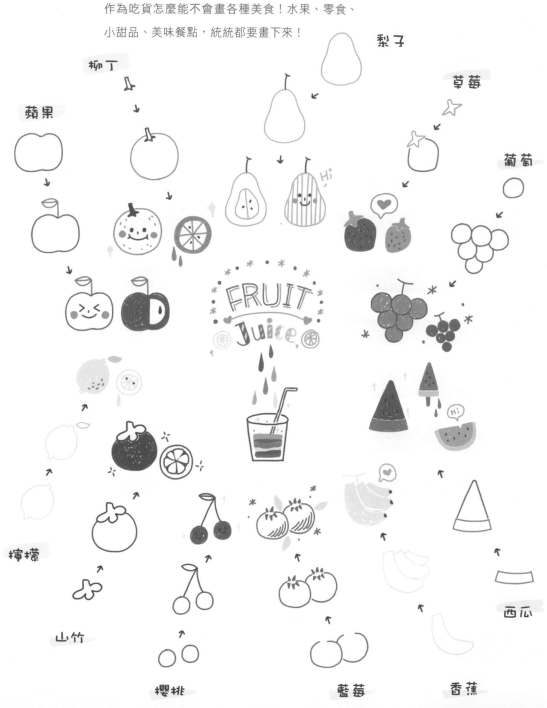

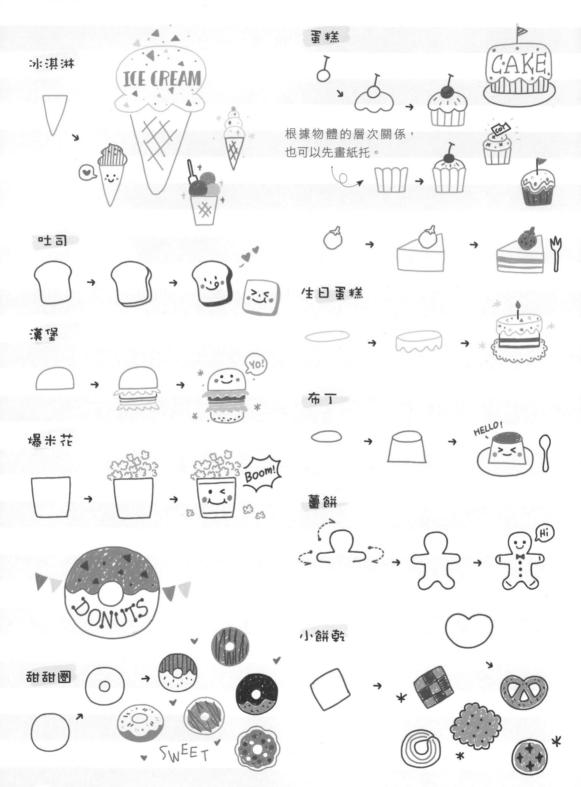

冰淇淋

蛋糕

ICE CREAM

CAKE

根據物體的層次關係，
也可以先畫紙托。

吐司

漢堡

YO!

生日蛋糕

爆米花

BOOM!

布丁

HELLO!

薑餅

HI

DONUTS

小餅乾

甜甜圈

SWEET

飯糰

串燒

用小弧線畫出具有米粒感
的飯糰～

米飯

麵條

煎蛋　　小香腸　　炸蝦　　秋刀魚

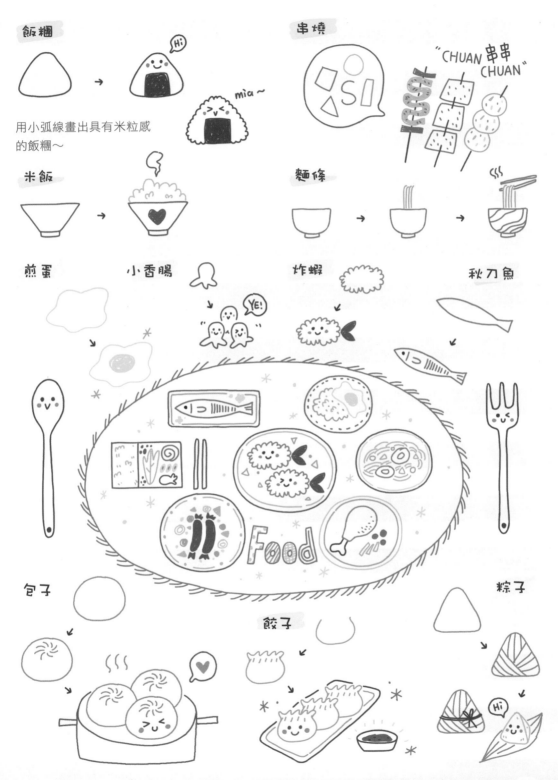

包子　　　　　　　　　餃子　　　　　　　粽子

3.11 手帳李裡的繽紛節日

一年裡的節日,吃的、玩的、好看的,繽紛多彩,

簡單的幾筆,連橫格筆記本也變得有趣了呢～

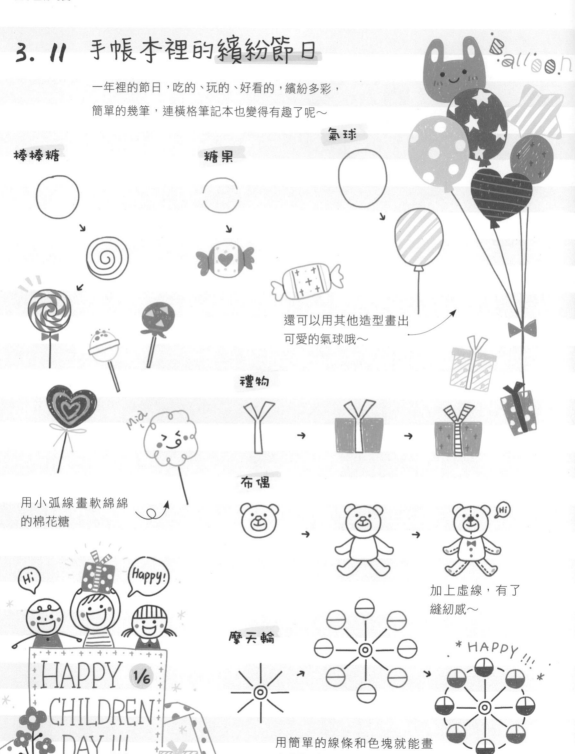

棒棒糖

糖果

氣球

還可以用其他造型畫出
可愛的氣球哦～

用小弧線畫軟綿綿
的棉花糖

禮物

布偶

加上虛線,有了
縫紉感～

摩天輪

用簡單的線條和色塊就能畫
出有趣的摩天輪!

HAPPY!!!

HAPPY CHILDREN DAY !!!

1/6

Hi

Happy!

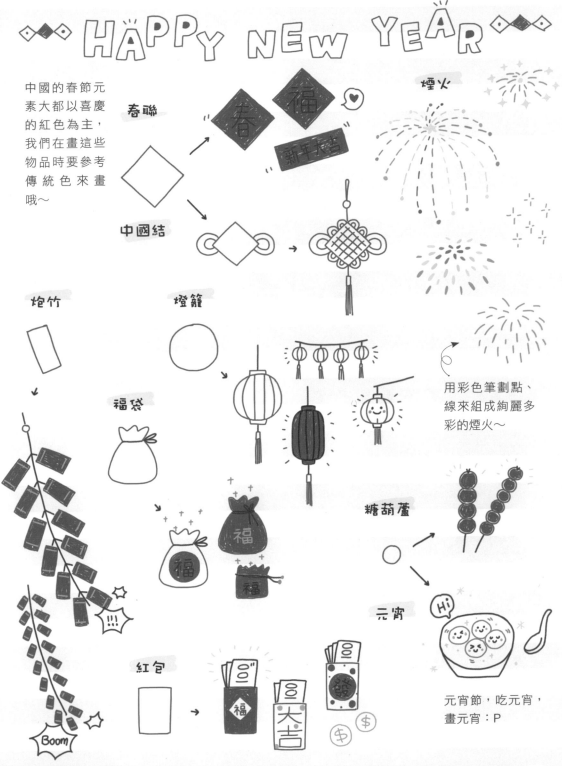

HAPPY NEW YEAR

中國的春節元素大都以喜慶的紅色為主，我們在畫這些物品時要參考傳統色來畫哦～

春聯

福

春

新年大吉

煙火

中國結

炮竹

燈籠

福袋

福

福

福

用彩色筆劃點、線來組成絢麗多彩的煙火～

糖葫蘆

元宵

Hi

紅包

日日福

日大吉

100發

$

$

Boom

元宵節，吃元宵，畫元宵：P

77

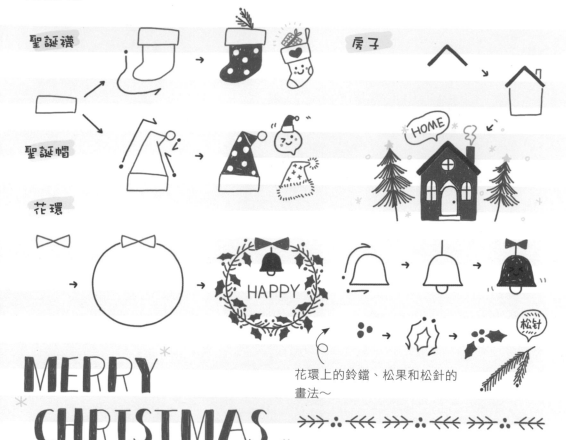

聖誕襪

房子

聖誕帽

花環

HOME

HAPPY

松針

花環上的鈴鐺、松果和松針的
畫法～

MERRY CHRISTMAS

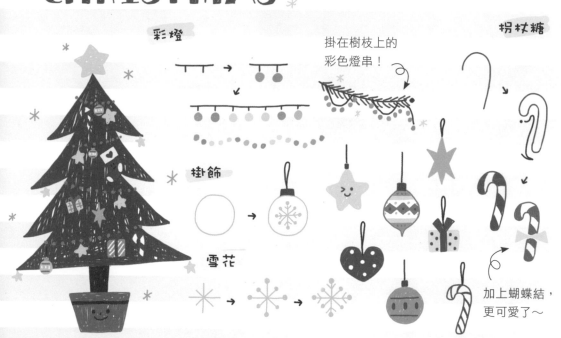

彩燈

拐杖糖

掛在樹枝上的
彩色燈串！

掛飾

雪花

加上蝴蝶結，
更可愛了～

3.12 重要的紀念日

各種紀念日，統統都想記錄在本子裡，鮮花、
拉炮、有趣的飾物，太美妙啦～

生日蛋糕

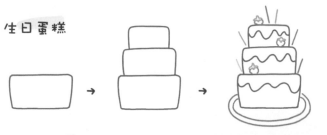

用彩筆點綴蛋糕，讓它
看起來更可口。

賀卡

用手寫藝術字寫上祝福
語，增加趣味性：P

生日帽

拉炮

糖果

用一些彩色元素來豐富畫面，
更有節日的感覺。

教堂

巧克力

CHOCOLATE

HAPPY
WEDDING

LOVE

新娘

新郎

棒花

香檳

HAPPY
WEDDING

CONGRATULATIONS
ON YOUR
WEDDING

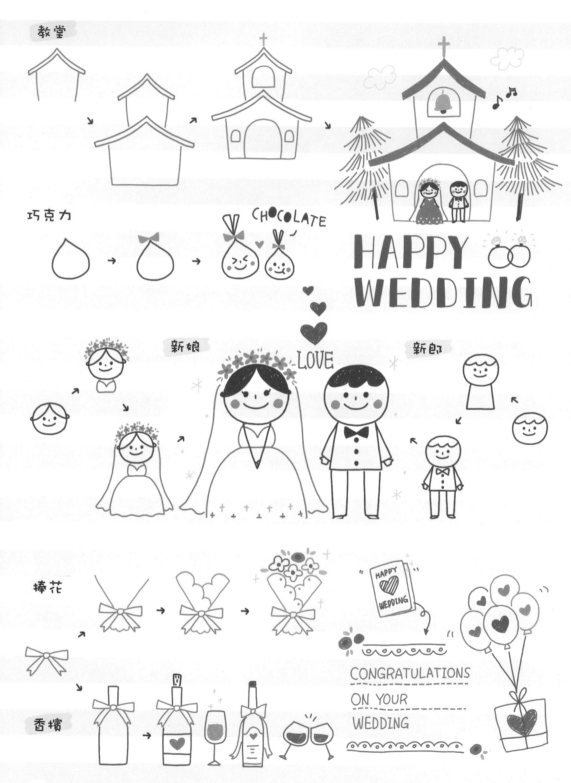

3.13 旅行手帳必備隨手畫

旅行途中，總會遇見許多的美景和美物，用畫
筆將它們記錄在本子裡，作為一道美麗風景吧～

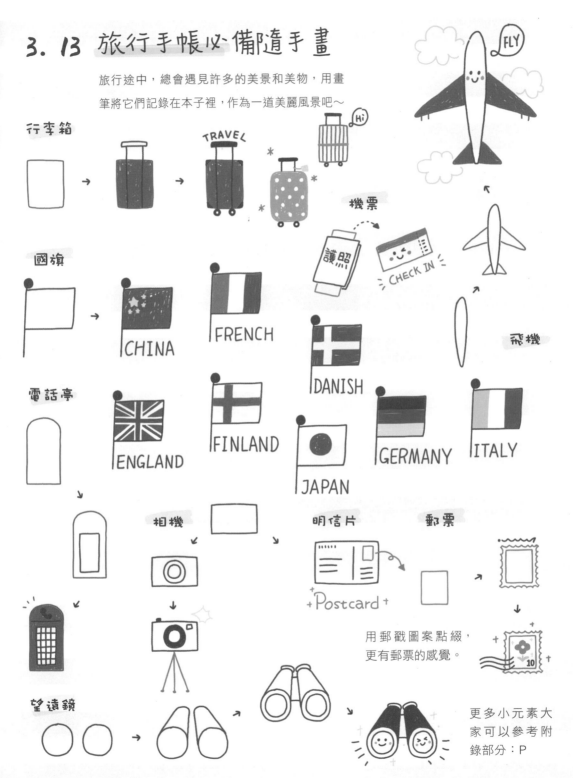

行李箱

TRAVEL

Hi

FLY

國旗

CHINA

FRENCH

DANISH

機票

護照

CHECK IN

飛機

電話亭

ENGLAND

FINLAND

JAPAN

GERMANY

ITALY

相機

明信片

郵票

Postcard

望遠鏡

用郵戳圖案點綴，
更有郵票的感覺。

更多小元素大
家可以參考附
錄部分：P

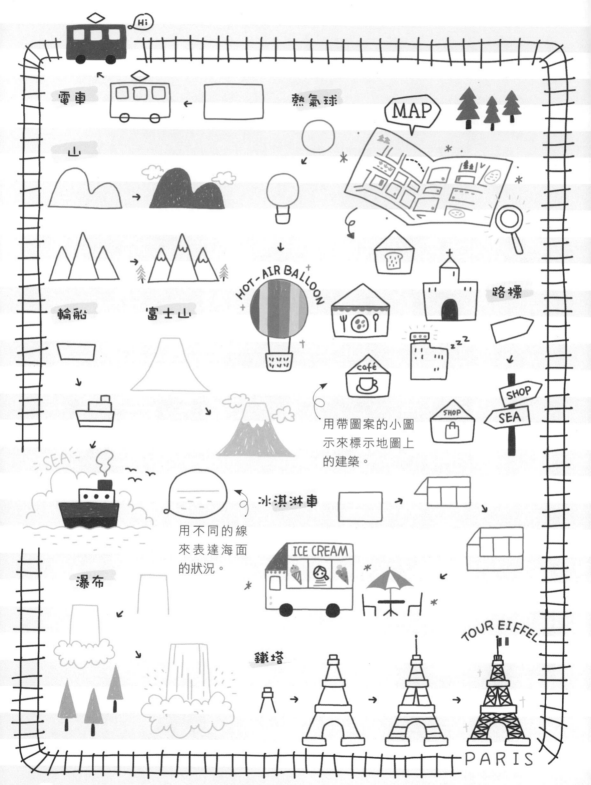

電車

熱氣球

MAP

山

HOT-AIR BALLOON

用帶圖案的小圖
示來標示地圖上
的建築。

路標

SHOP

SEA

SHOP

café

輪船

富士山

SEA

冰淇淋車

用不同的線
來表達海面
的狀況。

ICE CREAM

瀑布

鐵塔

TOUR EIFFEL

PARIS

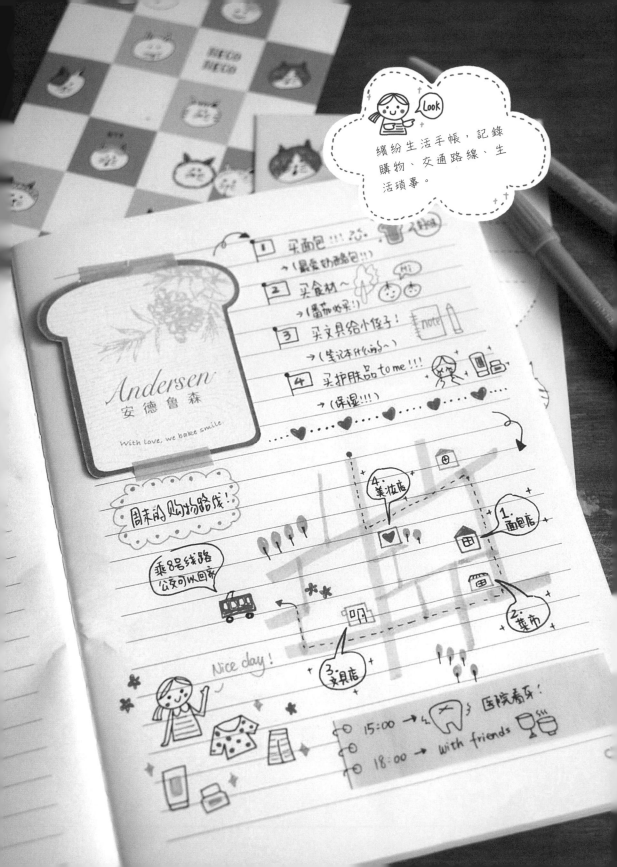

Look

繽紛生活手帳，記錄購物、交通路線、生活瑣事。

PART 4

這些圖案讓工作手帳更輕鬆

本章將教大家畫一些適合用於各
種工作手帳的小圖案，學完這一
章節，你的工作筆記再也不會枯
燥無聊了！

4.1 適合工作手帳的邊線和裝飾

這裡有超適合用在工作手帳裡的邊線和分割裝飾圖案！利用橫格子畫出簡單又有趣的小裝飾，讓工作手帳更好玩吧！

學習利用這些超簡單的基礎線條，畫各種適合工作手帳的小邊線和邊框。

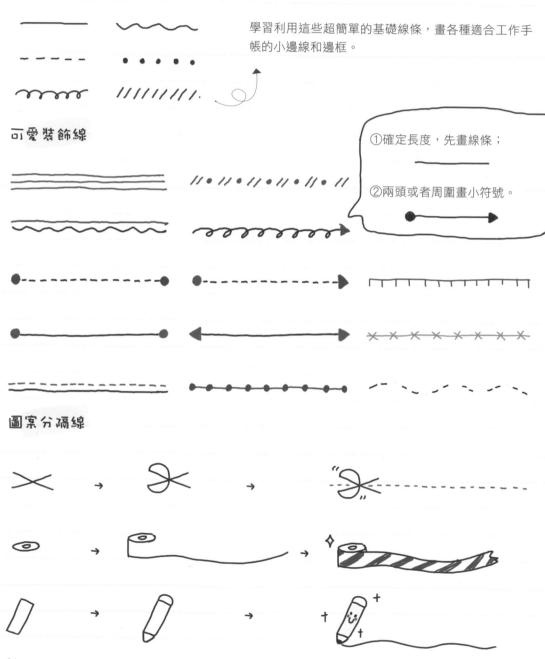

可愛裝飾線

①確定長度，先畫線條；

②兩頭或者周圍畫小符號。

圖案分隔線

可愛裝飾框

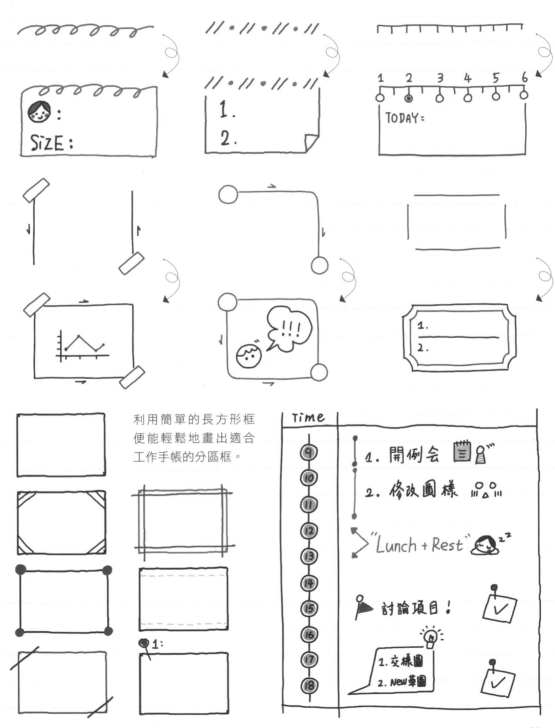

利用簡單的長方形框
便能輕鬆地畫出適合
工作手帳的分區框。

4.2 職場表情和顏文字

超級好玩的職場表情和顏文字，正能量滿滿，以後開會記筆記再
也不會覺得無趣了～

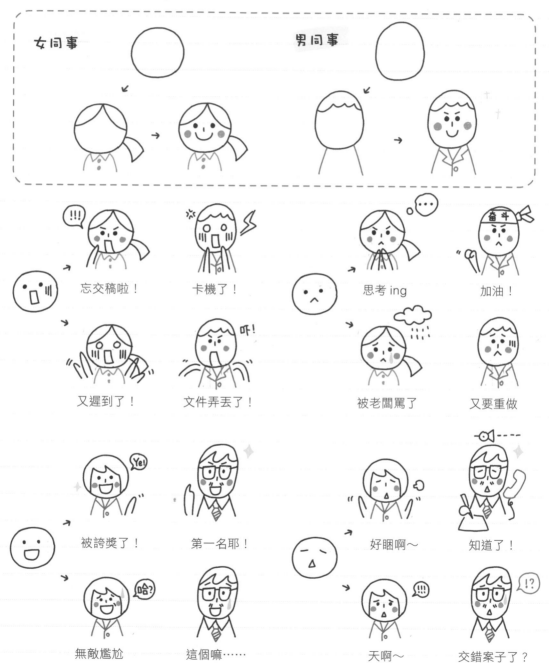

加班日常

（ °▅° ）�※ —又要加班！

（●￣へ￣●）☯ —加班？簡直不敢相信！

（亡﹏亡 ）… —別說話，加班中……

눈‸눈 … —加班？別傻了～

愉悅

○▾○）♫ —Hi，各位早呀！

－з￣）_✂ —可以提前下班耶！

－з￣）✿ —今天沒遲到耶！

╮（●▾●）╯♪ —發獎金囉～

≶▾≶）♫ —被老闆誇獎啦！

犯錯

（˚∧˚） —又忘打卡了！

（′；e；）； —把文件搞丟了！

（－▅－ ）◎ —天吶，忘了存檔！

（￣з＃￣）Σ（＿＃з＿） —說錯話，自己打臉！

振奮

（୨●ˋ‸ˊ●）୧◇ —Fighting!!!

୧（●灬●）୨″ —加油、加油、加油！

不開心

●￣▅￣●）丿彡 —BOSS：「打起精神！」

（˶⊖˶）ᶻᶻᶻ —一開會就想睡！

୧◖ω◗୨☯ —不能愉快地上班了！

ᗱ=（′○`） —啊～做人好難！

抱怨

（ °▅° ）」丶 —為什麼！又要重寫？

（Ｔ▲Ｔ） —又被罰款了……

（○ₒ○）!!! —怎麼這麼難！

╭（′ˋ▅ˊ）╮ —還要再改！

☼⊃▅⊂）丿 —還有好多圖沒畫啊！

4.3 校園生活隨手畫

校園生活豐富多彩，有許多有趣、好玩的東西都適合畫進我們的
手帳本裡，快來學習如何畫它們吧～

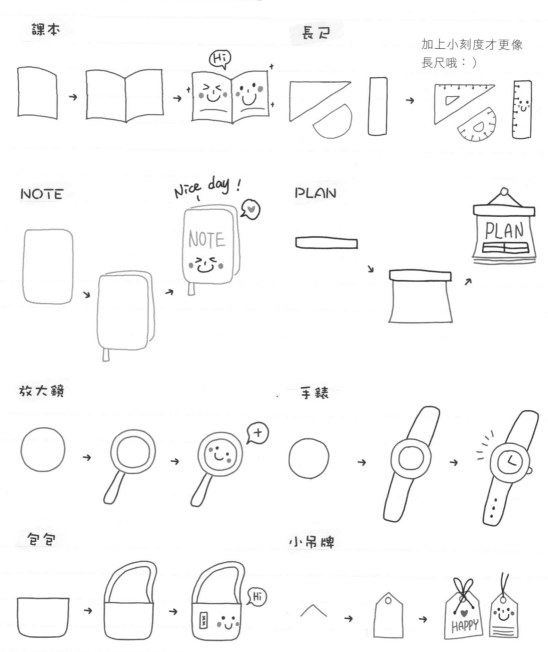

課本

長尺

加上小刻度才更像
長尺哦：）

NOTE

Nice day !

PLAN

放大鏡

手錶

包包

小吊牌

筆

筆袋

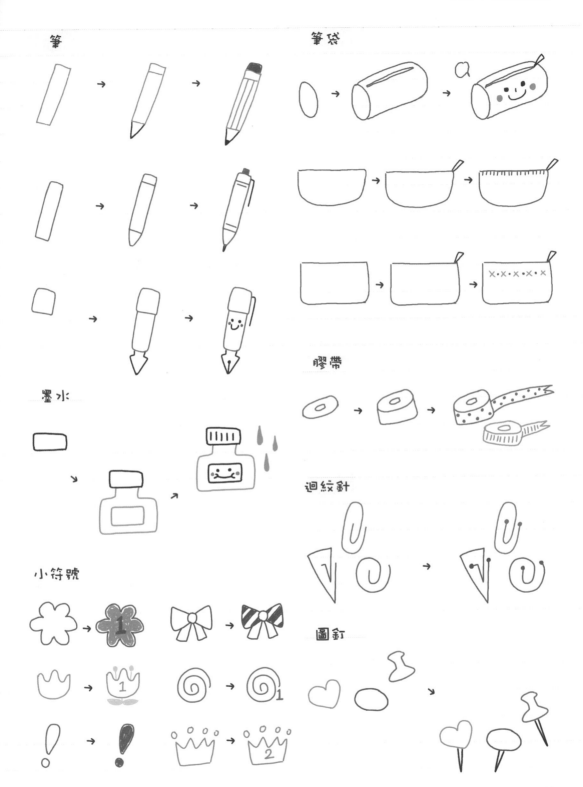

墨水

膠帶

小符號

迴紋針

圖釘

音樂課

擦皮擦

書包

水杯

畢業

體育課

文件

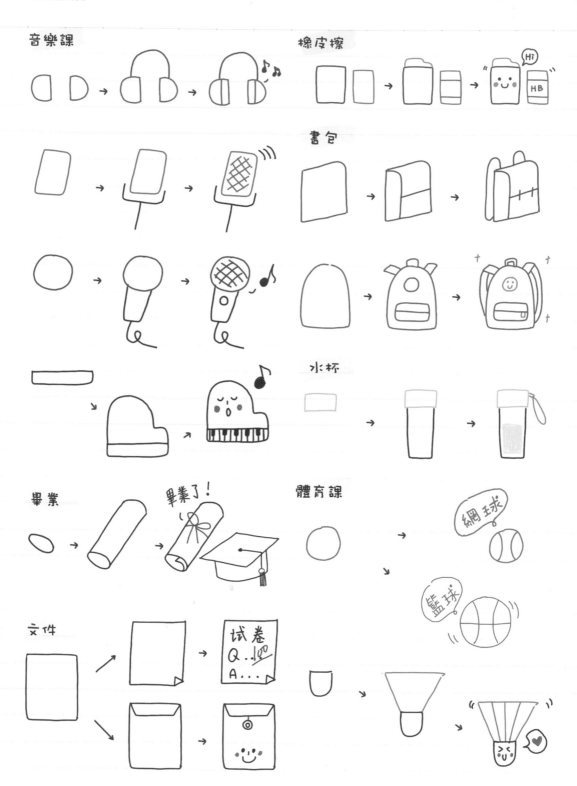

4.4 上班族的手帳隨手畫

上班族的手帳不一定要規規矩矩，也可以加入許多可愛的小元素哦！趕緊來學習一下適合職業手帳裡的小圖案吧！

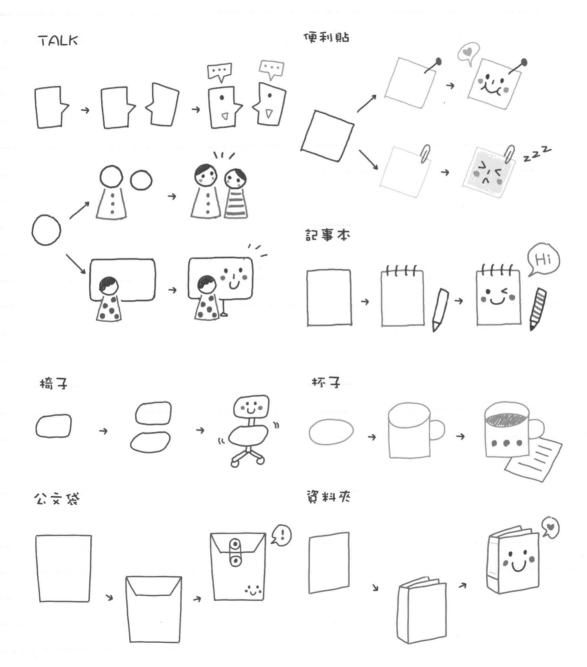

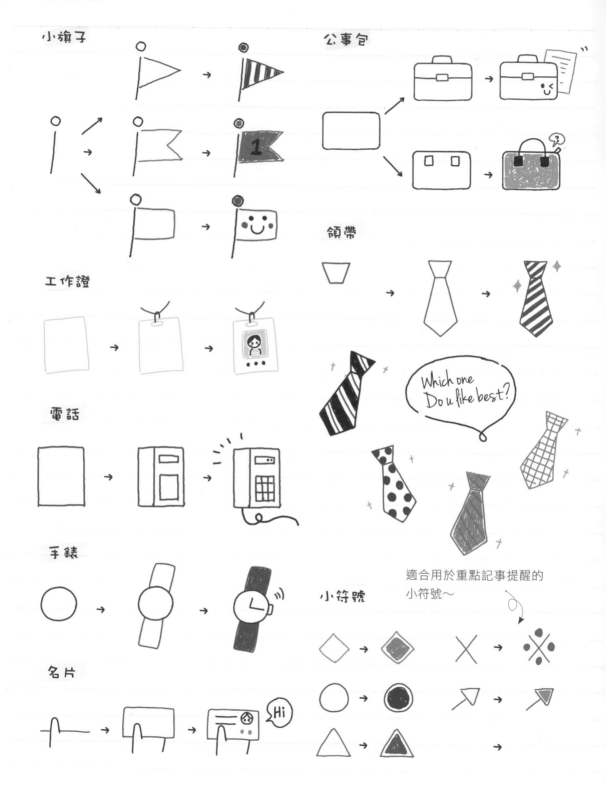

小旗子

公事包

工作證

領帶

電話

Which one Do u like best?

手錶

小符號

適合用於重點記事提醒的小符號～

名片

Hi

4.5 財務手帳必用隨手畫

你是否有做財務手帳的習慣呢？這一小節將教你畫一些財務手帳
中必備的可愛小圖案！

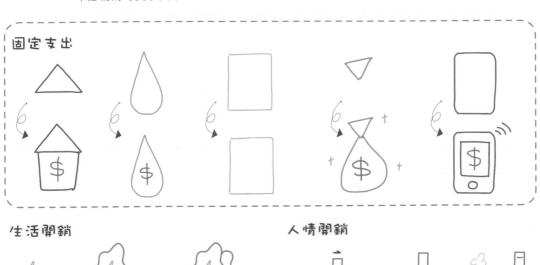

固定支出

生活開銷

人情開銷

購物開銷

教育開銷

娛樂開銷

3C開銷

交通支出

醫療支出

金錢

存錢筒

計算機

信用卡

錢包

金融

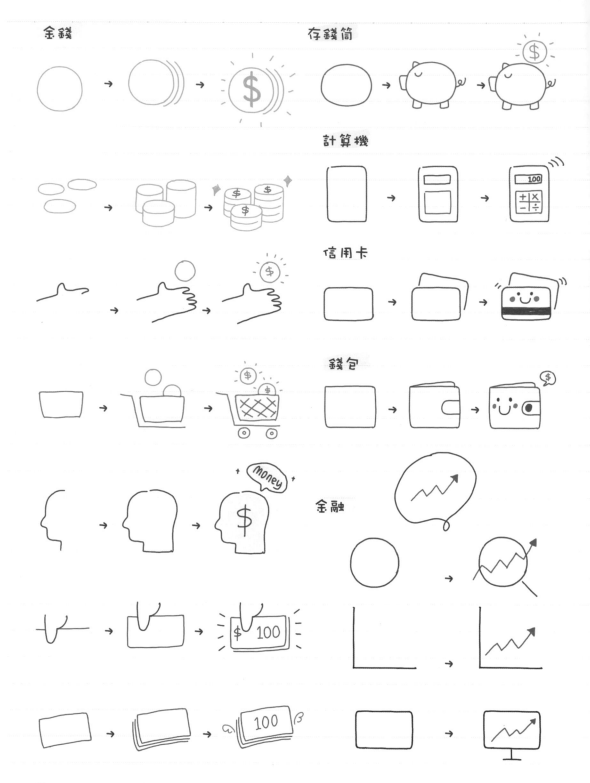

4.6 各行各業的你們對號入座吧

各行各業的你們,是否都能畫出適合你們職業的手帳小圖呢?趕緊來學習一下吧~

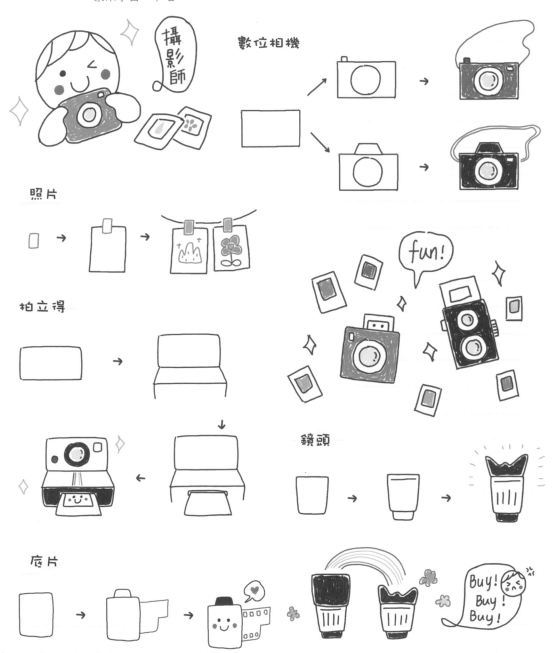

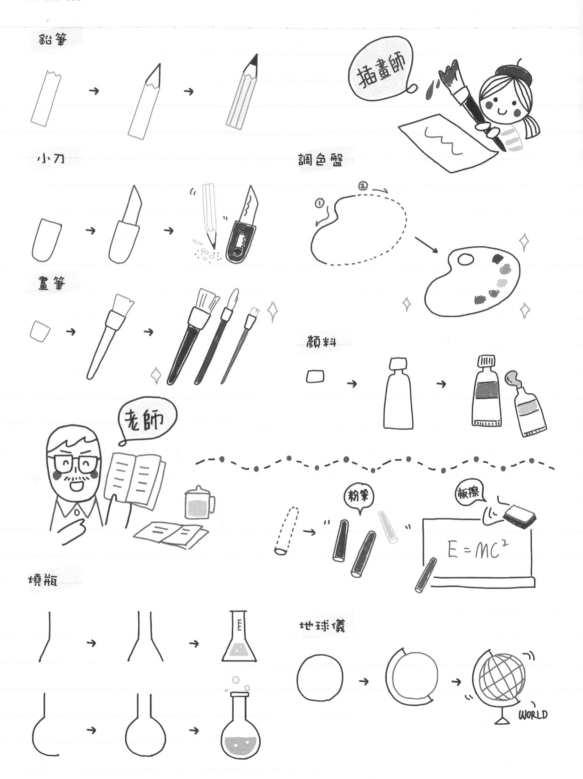

鉛筆

小刀

調色盤

畫筆

顏料

插畫師

老師

粉筆

板擦

$E = MC^2$

燒瓶

地球儀

WORLD

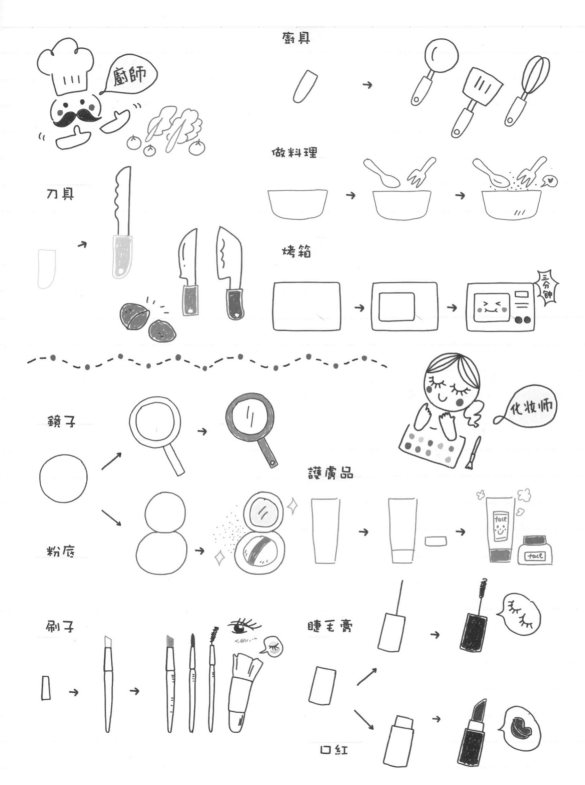

廚具

做料理

烤箱

廚師

刀具

鏡子

護膚品

化妝師

粉底

刷子

睫毛膏

口紅

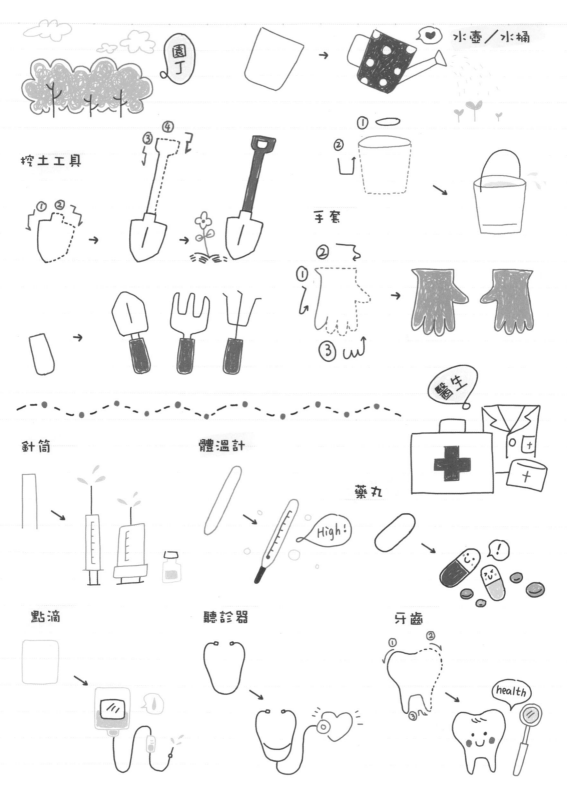

園丁

水壺／水桶

挖土工具

手套

醫生

針筒

體溫計

High!

藥丸

點滴

聽診器

牙齒

health

COLOR MARKER
ALCOHOL-BASED INK Art No.3202

TROPÉZIENNE　第2次面包尝试！

特罗佩的
女人蛋糕
慕斯林奶油酱

1. 高粉/干酵母/糖/盐 混合，加蛋黄.牛奶 拌匀 → 揉面
2. 揉至拓展（2HR）
3. 分2次加入黄油
4. 冰箱冷藏发酵一夜

布里欧面团
高粉　盐
干酵母　蛋黄
砂糖　牛奶
黄油

克数参考
下厨房的
菜谱

MANGO都爱吃的
『巧 克 力 饼干』

① 冷水揉面，搅匀后醒15-30min，室温/冷藏 保存。
② 醒完加酵母，开揉·揉打它！
③ 6-7min可以出膜 再加入黄油(冷冻的) 硬加 + 硬揉！

☆叫保罗教你做
画包》

手工揉面
快速abcd

下厨房

新技能GET!!

细砂糖	无盐黄油
薄力粉	鸡蛋
泡打粉	巧克力豆
可可粉	

※ 预热170℃，烤18min
※ 可以做30块小饼干!!!

CAKE

SWEET·

deli

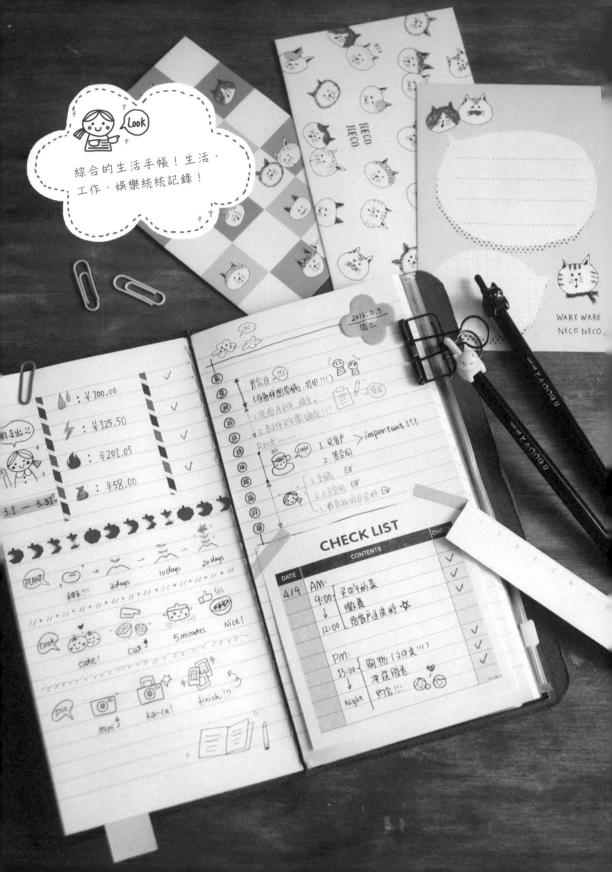

PART 5

橫格筆記本完美手帳大集合

這一章我們做一些實例，將隨手畫和小技巧結合，透過簡單的分區和排版，讓橫格筆記本變得可愛而有趣，讓你從此更愛做手帳。

5.1 備考筆記手帳就要有趣

利用橫格筆記本來畫可愛的複習表格，讓做複習的
筆記也變得輕鬆有趣，趕快來學習吧～

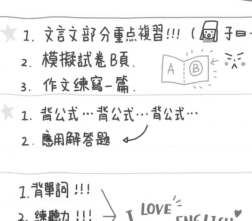

★ 1. 文言文部分重点複習!!! (子曰…… ☑ 語文

2. 模擬試卷B頁. ☑

3. 作文練寫一篇. ☑

★ 1. 背公式…背公式…背公式… ☑ 數學

2. 應用解答題 ☑

1.背單詞!!! ☑ 英語

2. 練聽力!!! ☑

3. 練口語!!! I LOVE ENGLISH♥ ☑

1. 背書 ☑ 歷史

★ 2. 做模擬卷 ☑

★ 1. 實驗題 A卷 ☑ 物理

2. 背題… TAT ☑

▲ ★ 1. 歐洲國家章節 複習!!! ☑ 地理

2. 做練習冊 ☑

CONCLUSION:

 1.找出試卷上做錯的原因!!!

2.背重點題!

3.文言文內容分析

ENGLISH

- Writer 作家 ☑
- editor 编辑 ☑
- actor 男演员 ☑
- actress 女演员 ☑
- director 導演 ☑
- musician 音樂家 ☑

- nurse 護士 ☐
- achitect 建築师 ☑
- master 硕士 ☐
- reporter 記者 ☐
- pilot 飛行员 ☑
- airhostess 空姐 ☑

"Fighting"

用漂亮的便條紙來提醒重點資訊～

反義詞記憶法

Sharp--blunt
Big--small
Dirty--clean
Busy--free
Cheap--expensive
Hard--soft

large--little
long--short
tall--short
lazy--hard-working
fresh--stale
sweet--sour

第三章第二節
加強記憶!!!
>^<

把重點學習的資訊裁剪下來，收集貼進橫格筆記本。

同義詞記憶法

tour — trip
fool — stupid
news — message
noise — sound — voice
photo — picture
room — space
road — street — way

match — game
newspaper — paper
park garden — yard
problem — question
meeting — party

現在分詞表示主動、表示進行（用在進行式時態），過去分詞表示被動、表示完成（用在被動語態和完成時態），動名詞表示用途：
Ex：He is reading now. 他正在讀書
　　He is bit by the dog. 他被狗咬了
　　He has finished his homework.他已經寫完了
　　　　　　　　　　　　　　　　家庭作業
　　Swimming pool 游泳池

do 原形　　did 過去式　　done過去分詞

分兩點：（過去的過去）　過去　現在　（將來）

1.一般現在　　　原形（除第三人稱單數外）be have例外
　一般過去　　　過去式
　一般將來　　　will / shall＋原形
　過去將來　　　would / should＋原形

2.現在完成　　　have＋done
　過去完成　　　had＋done
　將來完成　　　will / shall＋have＋done
　過去將來完成 would / should＋have＋done

3.現在進行　　　am / is / are＋doing
　過去進行　　　was / were＋doing
　將來進行　　　will / shall＋be＋doing
　過去將來進行 would / should＋be＋doing

4.現在完成進行　have / has＋been＋doing
　過去完成進行　had＋been＋doing
　將來完成進行　will / shall＋have＋been＋doing
　過去將來完成進行
　　　　　　　　would / should＋have＋been＋doing

複習計畫表

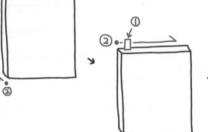

★ 1. 背公式…背公式…背公式… ☑ 教
2. 應用解答題 ☑ 學

將一些重點題目和訊息
貼到本子裡,作為重點
記憶對象,漂亮又便於
記憶哦~

重點資訊,加強
提示標示。

完成事項,畫
框打勾表示。

分類標籤,也
可以用紙膠帶
做區分哦~

立體書

沙漏

試管

燒瓶

5.2 超酷的社團活動手帳

用橫格筆記本來記錄豐富多彩的學校社團活動吧！利用
一些超級簡單和好玩的元素就能做出有趣的手帳哦！

利用音樂元素來做
頁面的劃分和裝飾，
增加主題趣味性。

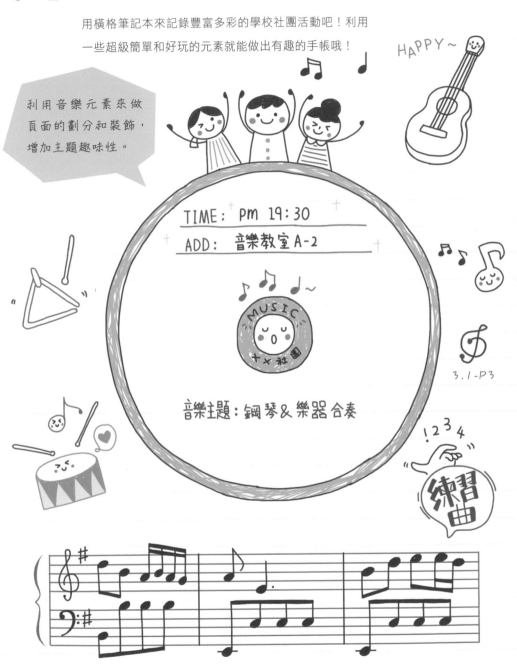

利用橫格來畫五線譜，既簡單方便又規整好看，趕緊也來試試吧：P

也可以用黑白條紋的紙膠帶哦～

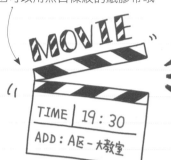

"有三個駝峰的駱駝叫什麼?" 哈‥哈‥哈‥

Ha‥Ha‥

將電影圖片列印出來裁剪貼到本子上,作為資訊記錄,加上有趣的文字和圖案以增加趣味性。

:=電影訊息:=

導演: Byron Howard
　　　Rich Moore
　　　Jared Bush

類型: 喜劇／動畫

製片地區: 美国

語言: 英語

片长: 109 min

＊．＊．＊．＊．＊

故事發生在一個所有哺乳類動物和諧共存的美好世界中。刑警兔子朱迪和狐狸尼克两人聯手揭露了一個隱藏在瘋狂動物城之中的驚天大秘密……

將電影的膠片元素畫成便條紙樣式,可以用來整理記錄影片資訊、觀後感、演員名單等,方便以後觀影參考。

吉他

鼓

場記板

HAPPY~

MOVIE

TIME | 19:30
ADD：A區-大教室

底片

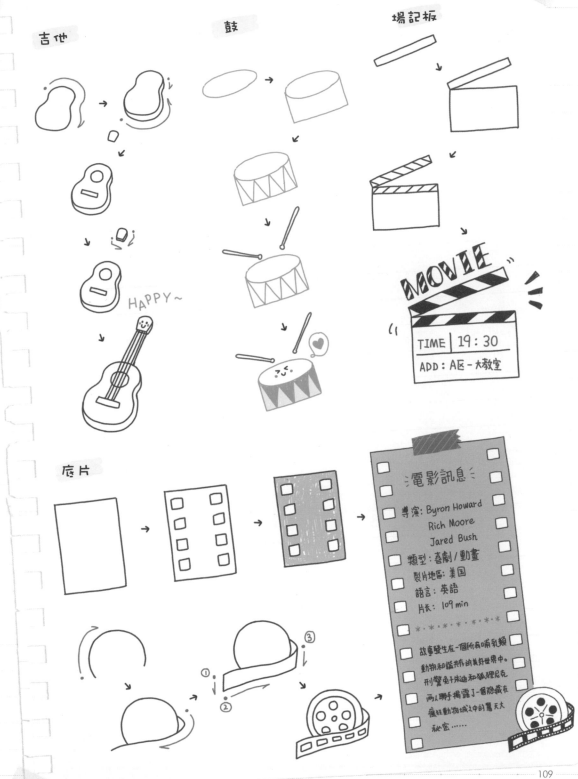

電影訊息

導演：Byron Howard
　　　Rich Moore
　　　Jared Bush
類型：喜劇/動畫
製片地區：美国
語言：英語
片長：109 min
＊·＊·＊·＊·＊·＊·＊
故事發生在一個所有哺乳類
動物和諧共存的美好世界中。
刑警兔子朱迪和狐狸尼克
兩人聯手揭露了一個隱藏在
瘋狂動物城之中的驚天大
秘密……

5.3 OL 都愛的工作手帳

OL 的手帳，不要枯燥，不要呆板！要實用又要漂亮，
那就趕緊來看下面的內容吧！

用畫圓餅圖的方式，來表示一天工作的時
間節點，記錄工作事項。

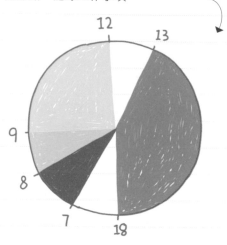

■ AM 7:00 - 8:00　　起床，收拾

■ AM 8:00 - 9:00　　早餐，去公司

■ AM 9:00 - 12:00　　公司培訓

■ PM 13:00 - 18:00　　寫新項目文案.

日程

	7:00	起床　wake up!
7:00 - 8:00	7:45	收拾房間
	8:00	出門
	8:15	便利店吃早餐 !!!
8:00 - 9:00	8:40	步行上班 …
	8:55	到公司.打卡
	9:00	檢查 Email，準備資料
9:00 - 12:00	9:30	公司培訓會議
	13:00	整理文件.寫新方案大綱
13:00 - 18:00	14:30	TEL 項目經理A，討論新方案
	17:30	交日工作內容.

Busy !!!

TO DO

- 拍攝產品圖　☐
- 修產品圖　☐
- C產品校色　☐
- D項目策劃書　☐
- 購買道具　☐
- 收集資料　☐

★ 產品A項目修改　☑
★ 產品B項目策劃書　☑
★ 檢查印刷文件　☑
★ 整理產品會議討論文件　☑
★ TEL王總確定項目　☑

URGENT

✷ July 05 ✷ TUE

Fighting!!!

good morning!

1. 新的策劃書
2. C產品打樣
3. A項目需確認

8
♥ 早餐
♥ 上班

10
9:00 - 10:00　整理項目文件
10:10 - 11:00　開產品會議

TALK…

12

14
13:30　TEL王總討論產品事項 ☎　☑
14:10　B項目策劃書修改完給 Lisa.　☑
・產品A項目設計稿修改　☑

16
・檢查印刷文件　☑

A項目

Busy!

17
11:30　A項目修改稿件確認　☑
　　　印刷文件 → 工廠　☑

B項目

印刷文件

19
REST

在事項後面畫上一個小框，打勾標記，
表示事項完成。

111

WORK PLAN

Hi

July

MON 4

7 10 13 ◄---► 16 19

9:00 - 10:30

周項目討論會!!!

- 修改A項目
- 寫新策劃表 (3点半之前完成)
- To上司．修改意見

TUE 5

7 ⑩ 13 ---► 16 19

TEL 工厂 !!!

1. 文件是否有問題？ Y □ N ☑
2. 校色時間？ "10/7"
3. 印刷週期時程？ Two weeks !

13:00 - 15:30

★項目分享會 !!!

PPT

18:00之前

打包項目文件
發給產品部門．

WED 6

7 10 13 16 19

提交：
新產品策劃表
修改圖稿

和產品部溝通
新品拍攝事宜．

THU 7

7 10 13 16 19

9:30 - 11:00

拍攝新產品…

- 修改B項目策劃書 ☑
- TEL王總討論細節 ☑
- 給Lisa A項目文件 ☑

FRI 8

7 10 13 16

11:00之前

- 確定新產品宣傳海報
- 確定B項目策劃書

交周工作文件

Time:
18:00之前

文件夾

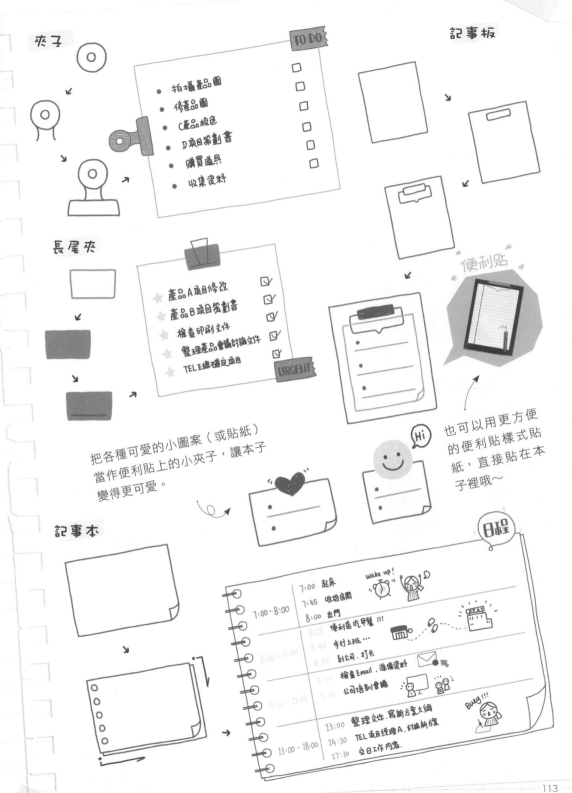

夾子

TO DO
- 拍攝產品圖
- 修產品圖
- C產品校色
- D項目策劃書
- 購買道具
- 收集資料

記事板

長尾夾

- 產品A項目修改
- 產品B項目策劃書
- 檢查印刷文件
- 整理產品會議討論文件
- TEL王總確定項目

URGENT

便利貼

也可以用更方便
的便利貼樣式貼
紙，直接貼在本
子裡哦～

把各種可愛的小圖案（或貼紙）
當作便利貼上的小夾子，讓本子
變得更可愛。

Hi

記事本

日程

7:00 起床　wake up!
7:45 收拾房間
8:00 出門
7:00～8:00

8:15 便利店吃早餐 !!!
8:40 步行上班…
8:55 到公司.打卡
8:00～9:00

9:00 檢查Email.進備資料
9:30 公司培訓會議
9:00～17:00

Busy !!!

13:00 整理文件.寫新方案大綱
14:30 TEL項目經理A.討論新方案
17:30 交日工作內容.
13:00～18:00

5.4 超特別的攝影師工作手帳

攝影師也該有一本漂亮又有趣的工作手帳！
快將有趣的照片和工作計畫都記錄進橫格
筆記本吧！

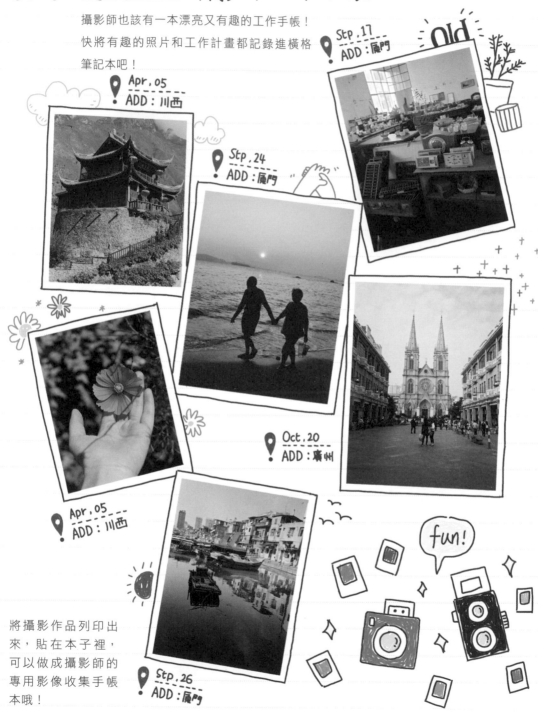

將攝影作品列印出
來，貼在本子裡，
可以做成攝影師的
專用影像收集手帳
本哦！

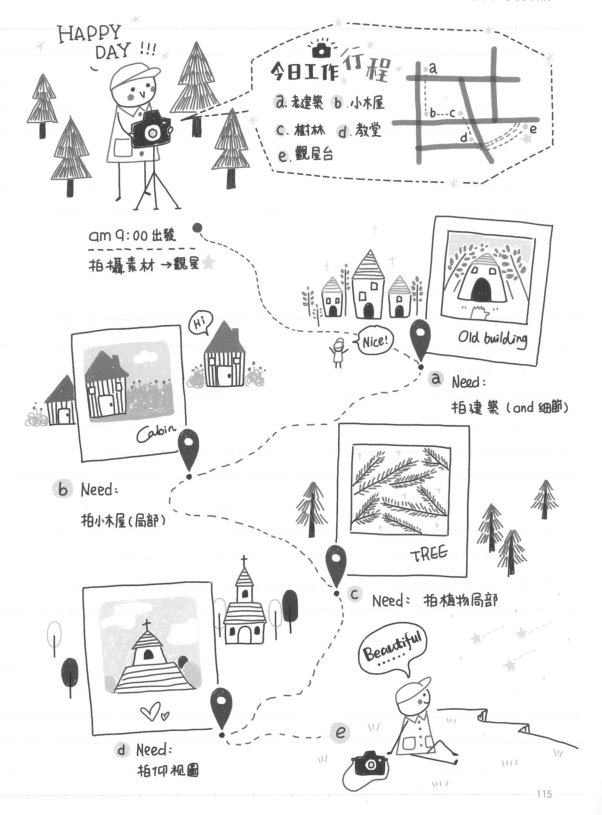

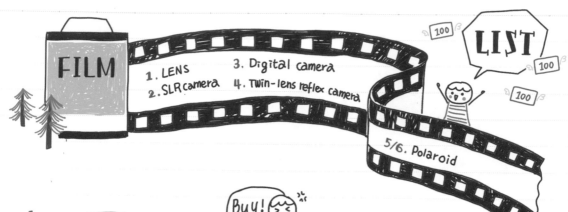

FILM

1. LENS
2. SLR camera
3. Digital camera
4. Twin-lens reflex camera

LIST

5/6. Polaroid

1.

Buy!
Buy!
Buy!

LENS

長焦　¥：9,500 圓　□
短焦　¥：2,500 圓　☑

3.

2.

SLR cameras

¥：12,000 圓　☑

Digital camera

¥：3,000 圓　□

5.

Polaroid

¥：1,800 圓　□

相紙：140／盒（10P）

吃土攝影師

6.

Polaroid

¥：890 圓　☑

相紙：48／盒（10P）

4.

Twin-lens reflex camera

¥：1,280 圓　☑

底片：28／卷

地標

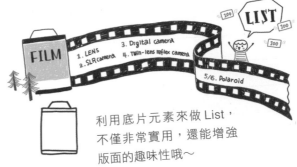

標示元素多是用以提醒的功能，所以可以選用較突出的顏色來畫。

利用底片元素來做 List，不僅非常實用，還能增強版面的趣味性哦～

STEP 1

結合地標圖形畫照片，讓版面更豐富有趣。

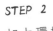

STEP 2

加上環境小圖案～

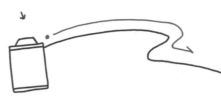

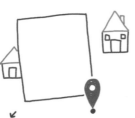

STEP 3

可參照拍攝的圖片角度來畫，更有環境氣氛感哦。

最後，加上底片的小細節並填色，完成。

5.5 心愛的小寶貝的日常

這一節將教媽媽們做各種有趣好玩又實用的
萌寶貝日常生活手帳！

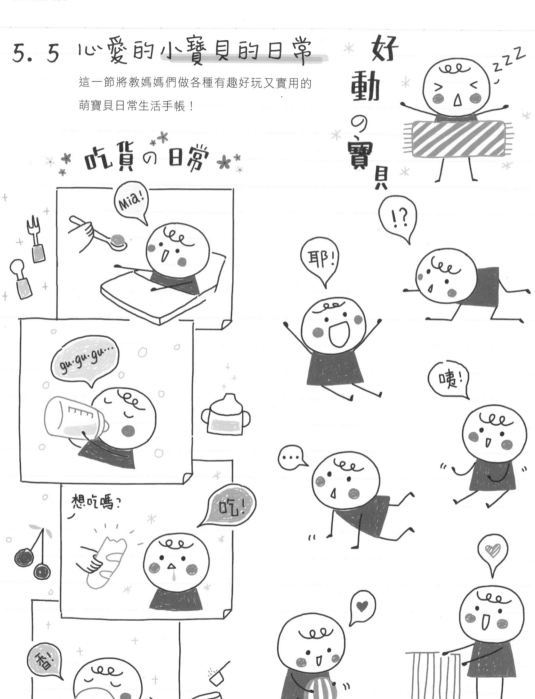

利用橫格線作為地面，畫小寶貝坐著、站著、
爬行的動態，可愛又有趣。

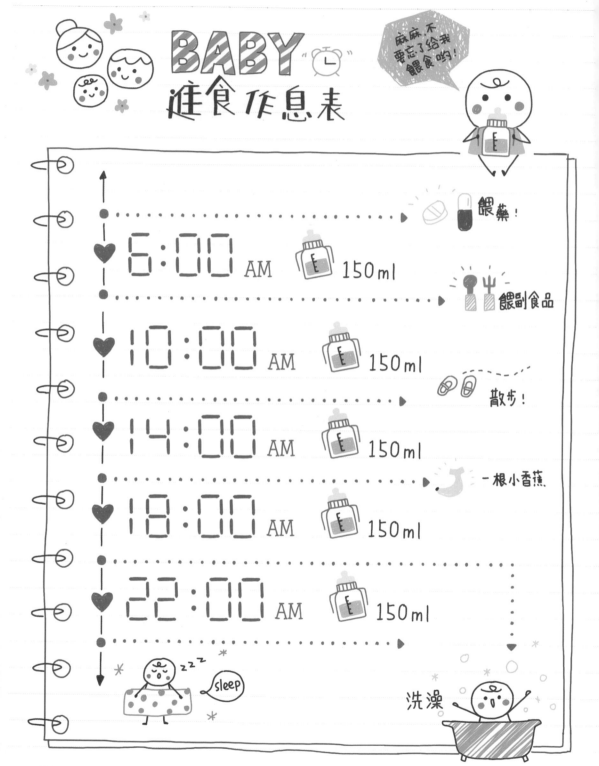

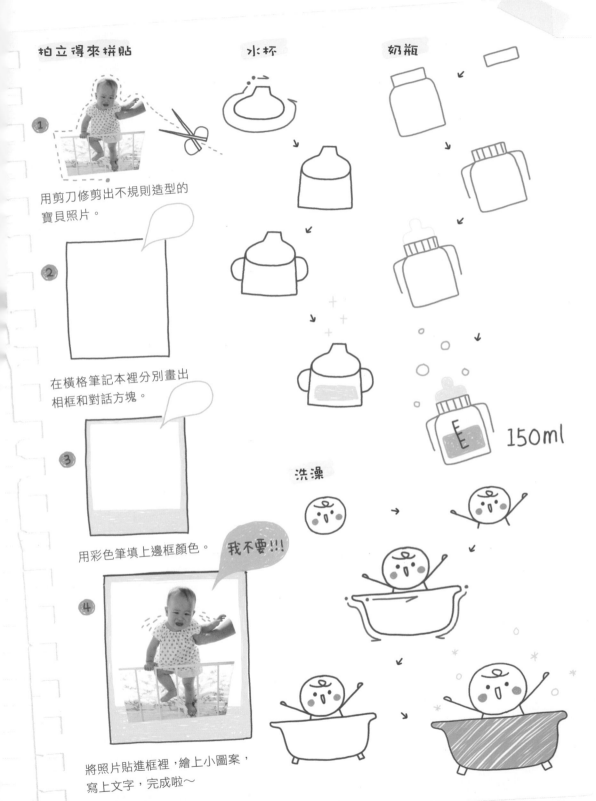

拍立得來拼貼

①用剪刀修剪出不規則造型的寶貝照片。

②在橫格筆記本裡分別畫出相框和對話方塊。

③用彩色筆填上邊框顏色。

④將照片貼進框裡，繪上小圖案，寫上文字，完成啦～

水杯

奶瓶

150ml

洗澡

我不要!!!

5.6 橫格筆記本手帳裡的少女

少女最愛的手帳，超可愛噠！簡單幾步，你也可以做出超級卡哇伊的少女手帳哦！

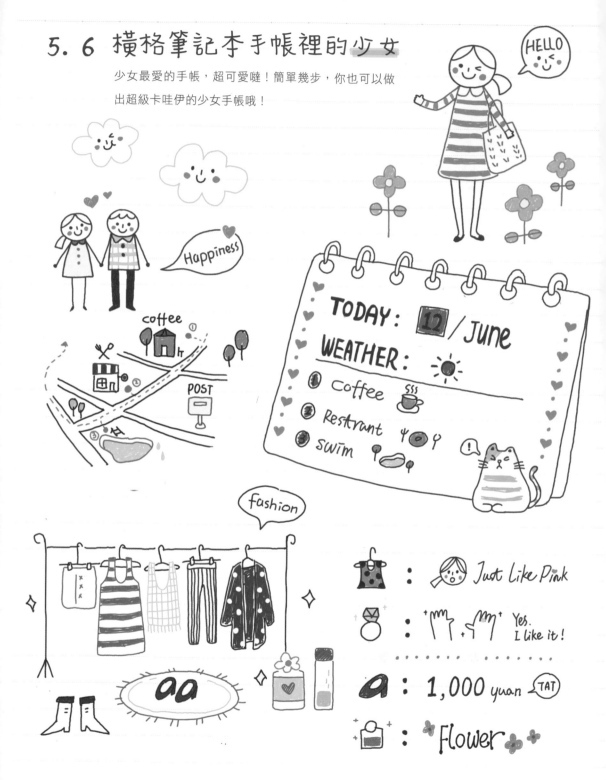

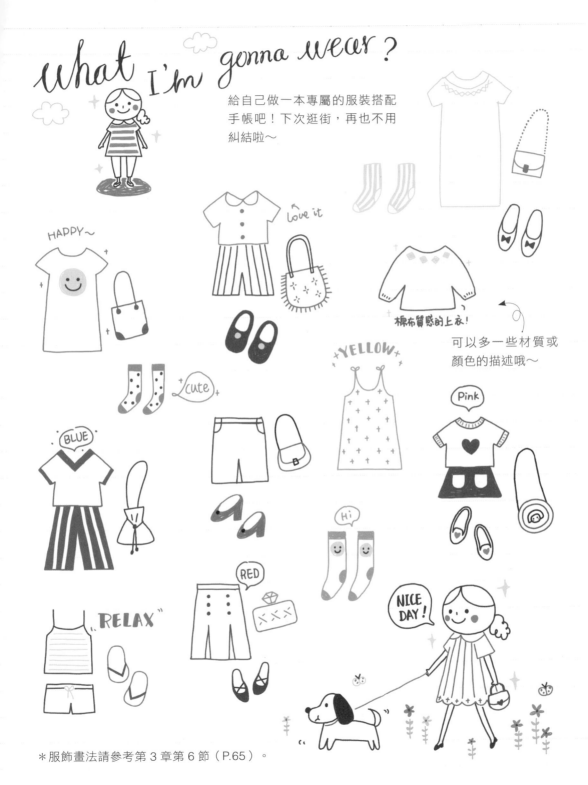

what I'm gonna wear ?

給自己做一本專屬的服裝搭配
手帳吧！下次逛街，再也不用
糾結啦～

HAPPY～

love it

棉布質感的上衣！

可以多一些材質或
顏色的描述哦～

+cute+

YELLOW

BLUE

Pink

Hi

RED

"RELAX"

NICE DAY!

*服飾畫法請參考第 3 章第 6 節（P.65）。

少女手帳怎麼能少了這些
可愛的小元素呢！

利用這些可愛的小元素來畫有趣
的裝飾小框和分割線～

可愛邊框

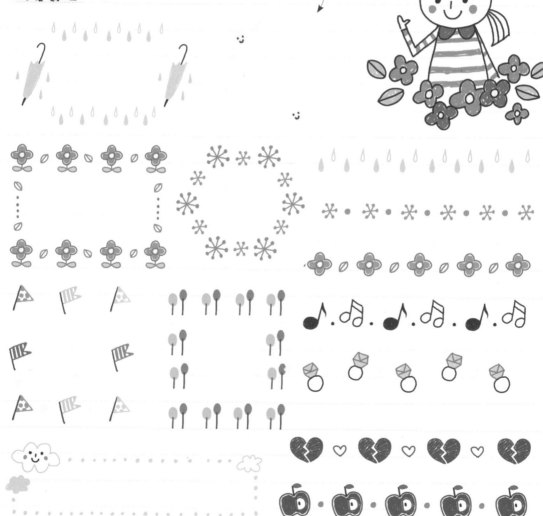

5.7 超多花樣的手工園藝手帳

給自己的花園小植物也寫個日記吧！播種、
生長的過程都是那麼有趣呢！

準備工具

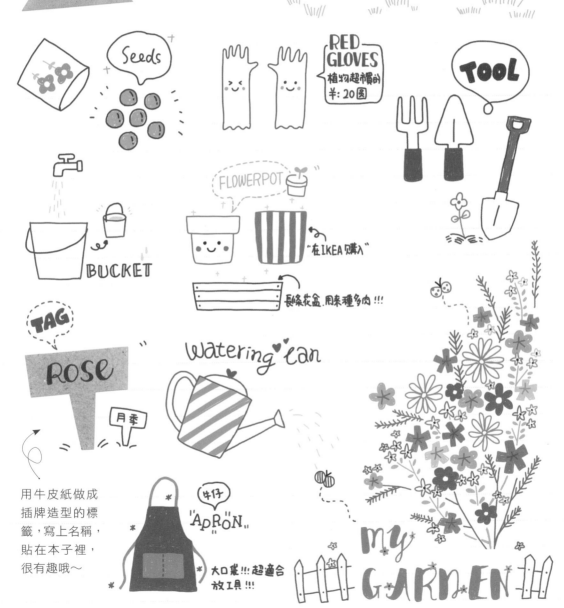

用牛皮紙做成
插牌造型的標
籤，寫上名稱，
貼在本子裡，
很有趣哦～

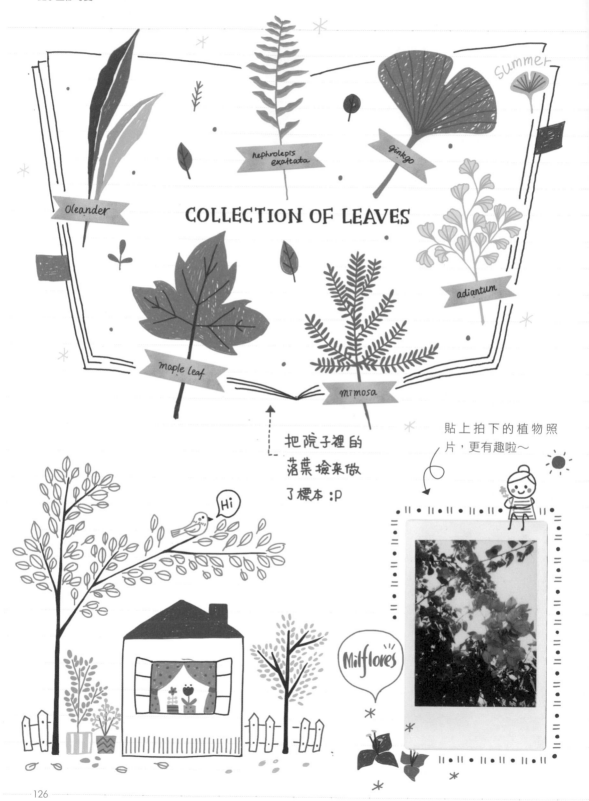

這是橫格筆記本裡的小花園！快畫一篇
小植物和花朵的生長日記吧！

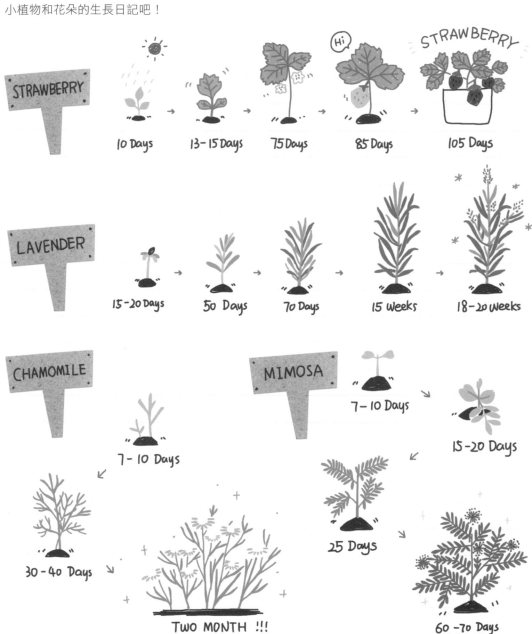

STRAWBERRY

10 Days　13-15 Days　75 Days　85 Days　105 Days

LAVENDER

15-20 Days　50 Days　70 Days　15 Weeks　18-20 Weeks

CHAMOMILE

7-10 Days

30-40 Days

TWO MONTH !!!

MIMOSA

7-10 Days

15-20 Days

25 Days

60-70 Days

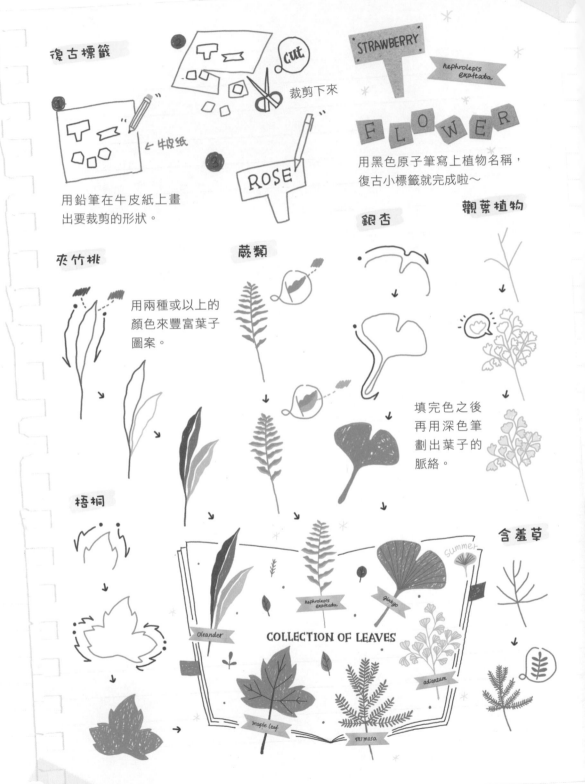

復古標籤

裁剪下來

用鉛筆在牛皮紙上畫
出要裁剪的形狀。

← 牧紙

STRAWBERRY

nephrolepis
exaltata

FLOWER

用黑色原子筆寫上植物名稱，
復古小標籤就完成啦～

夾竹桃

用兩種或以上的
顏色來豐富葉子
圖案。

蕨類

銀杏

觀葉植物

填完色之後
再用深色筆
劃出葉子的
脈絡。

梧桐

含羞草

COLLECTION OF LEAVES

Oleander

nephrolepis
exaltata

Ginkgo

Summer

adiantum

maple leaf

mimosa

5.8 親子手帳就要這麼萌

媽媽們拿起筆在橫格筆記本上畫一畫有孩子的
親子手帳吧！用畫筆記錄和孩子的幸福時光。

媽媽記錄 Baby 出生的小日記
插圖手帳！

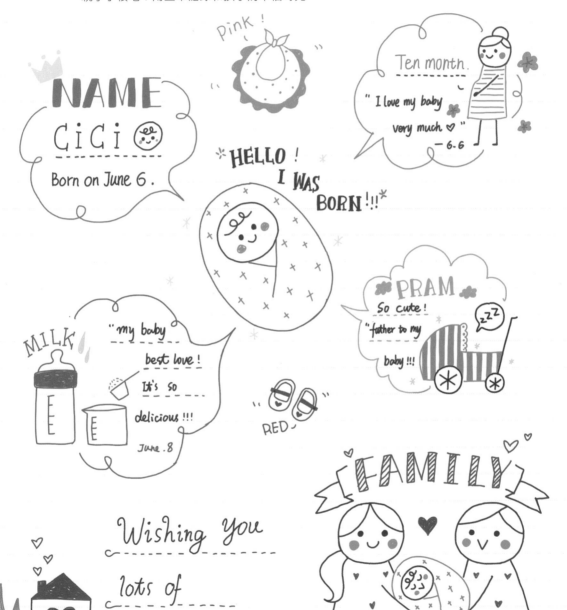

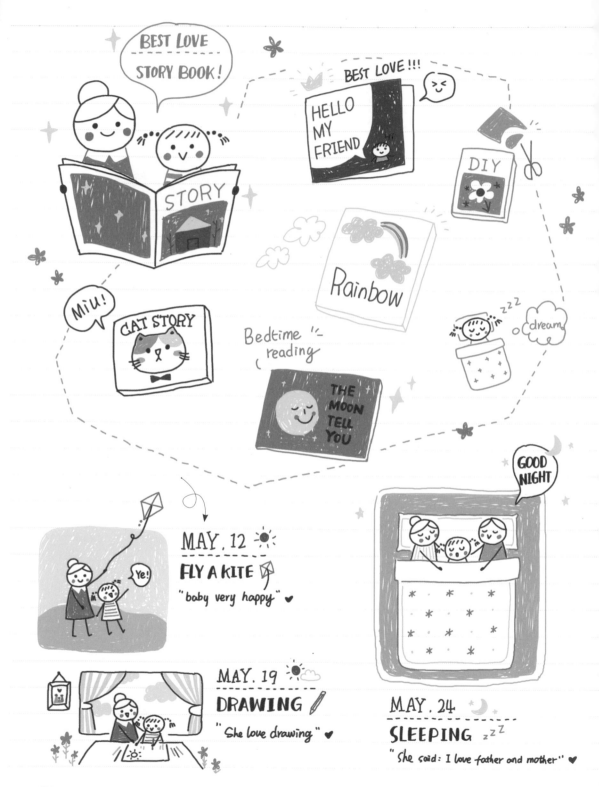

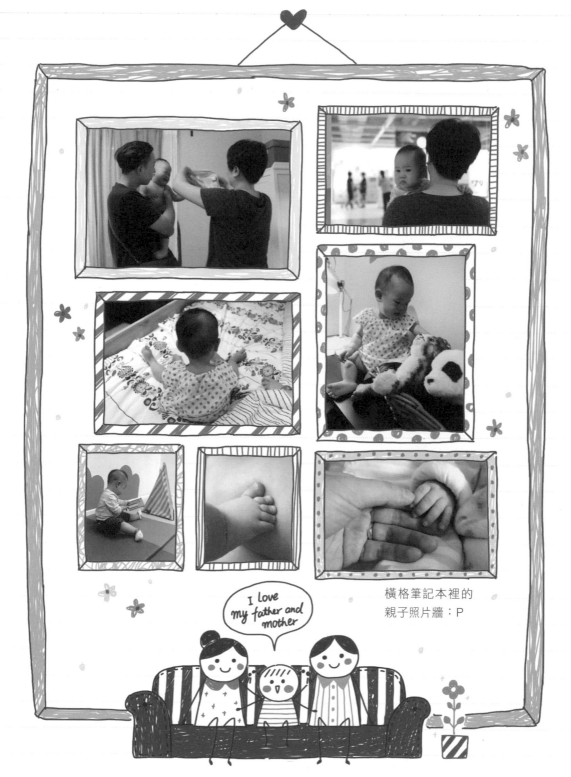

橫格筆記本裡的
親子照片牆：P

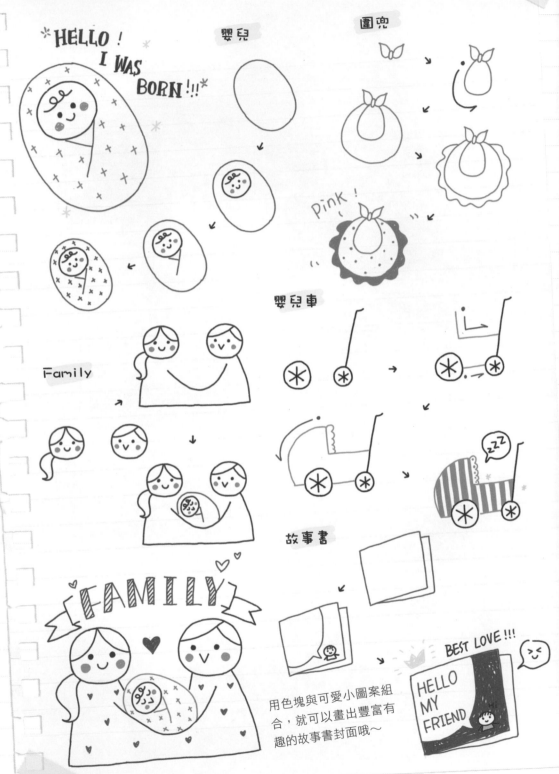

HELLO !
I WAS
BORN !!!

嬰兒

圍兜

Pink !

Family

嬰兒車

zzz

故事書

FAMILY

用色塊與可愛小圖案組
合，就可以畫出豐富有
趣的故事書封面哦～

BEST LOVE !!!

HELLO
MY
FRIEND

生活中的隨手記錄是
插畫師的素材庫哦！

PART 6

最時尚的橫格筆記本旅行手帳

愛旅行，想把旅途中看到的風景，
吃過的美食，都記錄到本子裡嗎？
這一章我們就教大家做一些橫格
手帳本裡實用又有趣的旅行手帳。

6.1 用橫格筆記本畫地圖最合適

有嘗試過在橫格筆記本裡做有趣的地圖嗎？悄悄告訴你，

結合小技巧和小工具，用橫格筆記本畫地圖

真是超合適呢～

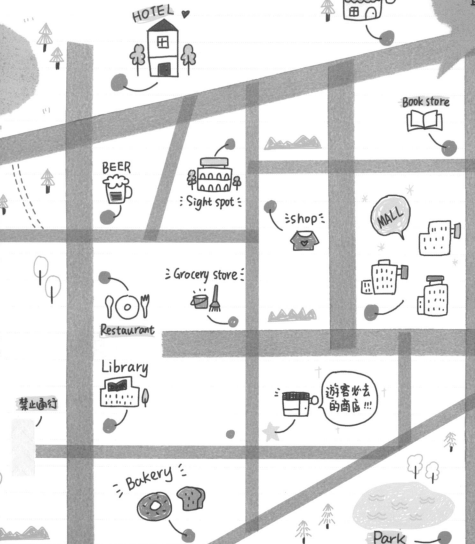

紙張拼貼

用剪刀剪下大小合適的紙張，再用手撕出想要的造型，毛邊的感覺會更有趣味。

用口紅膠將撕剪下來的紙張貼在本子上，加上小圖案，完成。

疊加法：先將 a 貼在本子合適的位置，再將不同顏色的 b 貼在 a 之上，這樣讓畫面更有質感。

→禁止通行

→鐵路

→街道

用純色的紙膠帶作為街道，這樣會讓頁面看起來更乾淨整潔。有提示性標示的地方，可用帶有亮色圖樣的紙膠帶來表示：）

大街以寬膠帶黏貼表示。
小巷可用剪刀剪取寬膠帶的 1/2 來黏貼表示：）
利用橫格筆記本的橫格黏貼更方便整潔哦！

Bakery
Restaurant
Grocery store
shop
BEER
Book store

用物品圖案直觀地表示店鋪和位置。

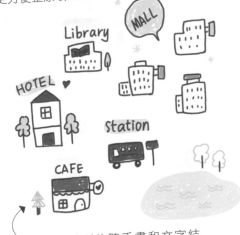

Library
MALL
HOTEL
Station
CAFE

用實物外形的隨手畫和文字結合來表達。

6.2 旅途中不能錯過的美食

作為一枚吃貨，怎能錯過旅途中的各種美食，好吃的、
好玩的統統都要記錄下來！

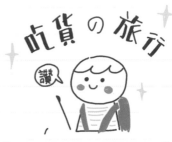

吃貨の旅行

"帶著吃貨的心，吃遍世界"

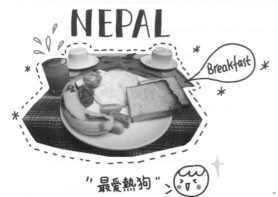

NEPAL

Breakfast

"最愛熱狗"

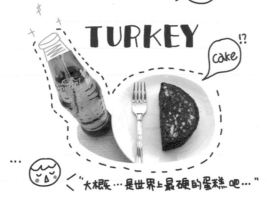

TURKEY

Cake !?

"大概…是世界上最硬的蛋糕吧…"

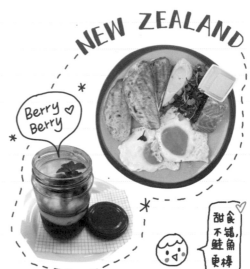

NEW ZEALAND

Berry Berry ♡

甜食不錯，鮭魚更棒

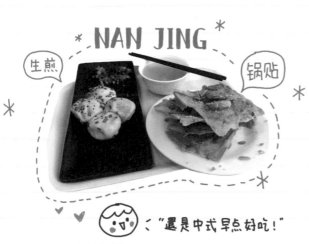

NAN JING

生煎 锅贴

"還是中式早点好吃！"

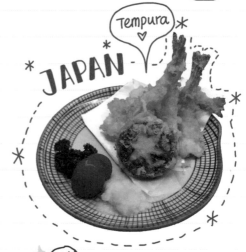

JAPAN

Tempura ♡

"簡直太美味了！♡"

飛機上的美食 Mei Shi

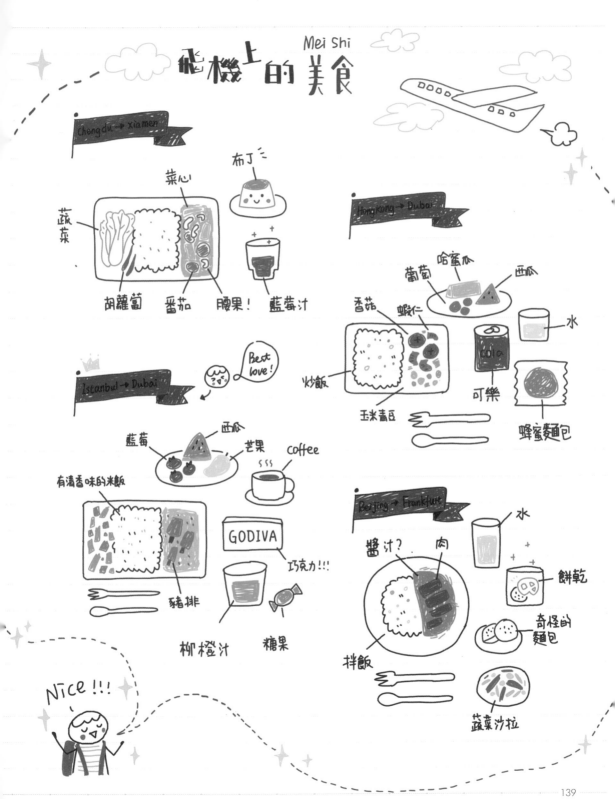

Chengdu → Xiamen

布丁

菜心

蔬菜

胡蘿蔔　番茄　腰果！　藍莓汁

Hongkong → Dubai

哈蜜瓜

葡萄　　西瓜

水

香菇　蝦仁

炒飯

可樂

玉米青豆

蜂蜜麵包

Istanbul → Dubai

Best love!

藍莓　　西瓜　芒果　coffee

有清香味的米飯

GODIVA

巧克力!!!

豬排

柳橙汁　　糖果

Beijing → Frankfurt

水

醬汁?　　肉

餅乾

奇怪的麵包

拌飯

蔬菜沙拉

Nice !!!

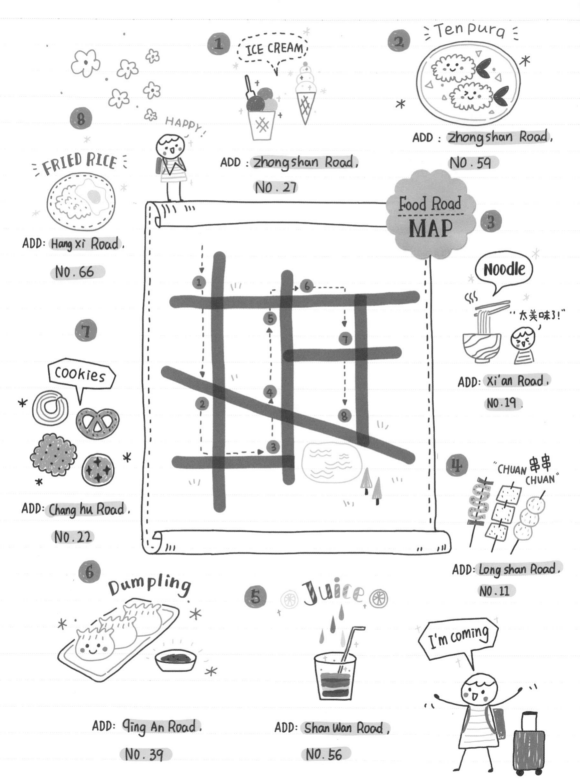

拼貼小技巧

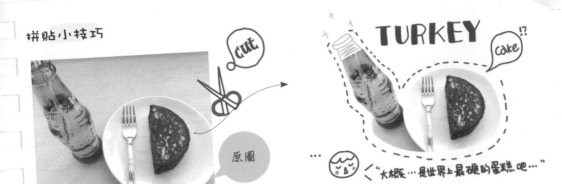

可將旅途中拍下的美食照片列印出來，用剪刀把主體物剪下來，貼在本子上，再用可愛的隨手畫和手寫字加以裝飾，每一分鐘都變得很有趣哦～

飛機餐

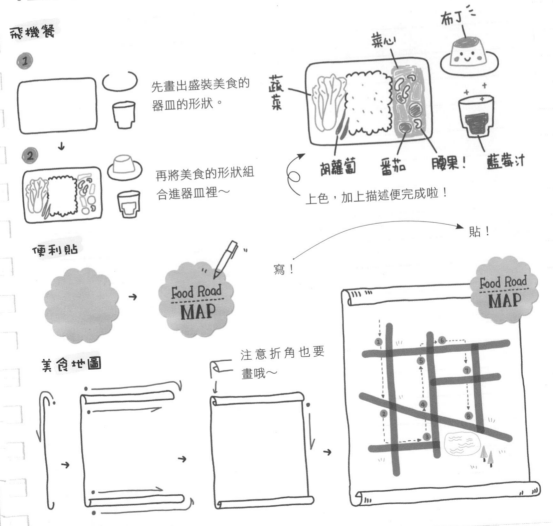

1 先畫出盛裝美食的器皿的形狀。

2 再將美食的形狀組合進器皿裡～

上色，加上描述便完成啦！

蔬菜　菜心　布丁　胡蘿蔔　番茄　腰果！　藍莓汁

便利貼　Food Road MAP

寫！　貼！

美食地圖

注意折角也要畫哦～

Food Road MAP

6.3 帶著橫格筆記本開始一個人的旅行

世界那麼大，我也想去看看！帶上橫格筆記本和畫筆，
開始一個人的美好旅程吧！

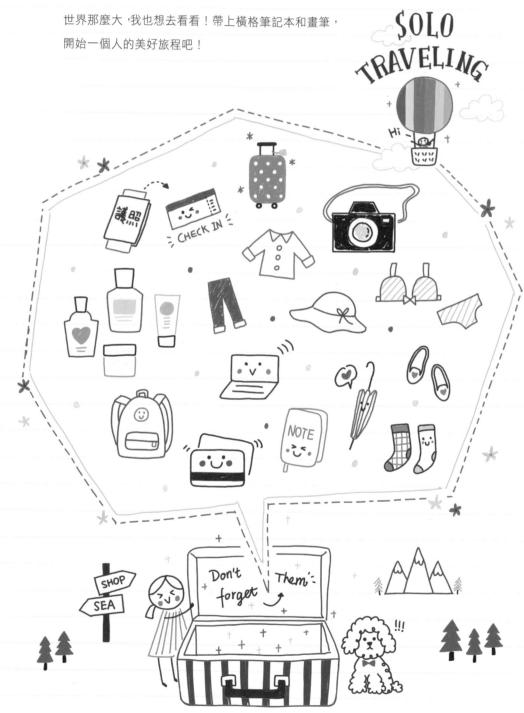

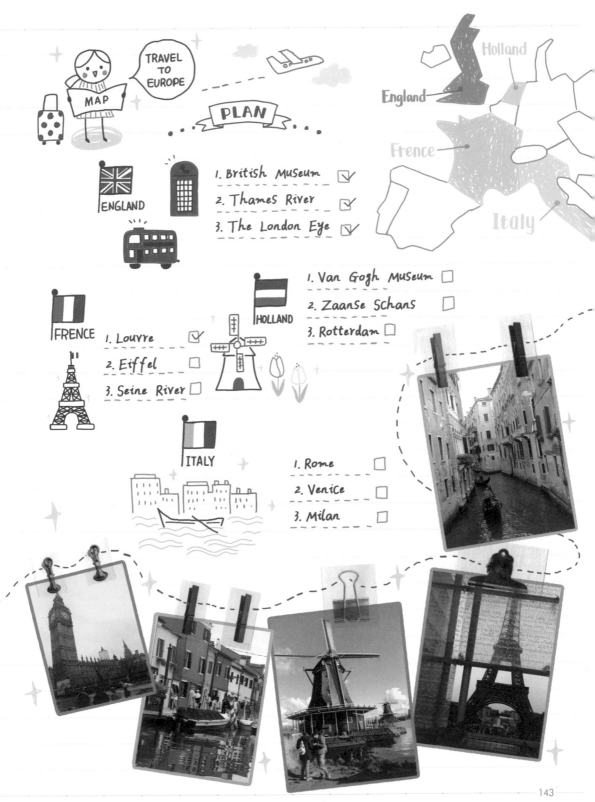

TRAVEL TO EUROPE

MAP

PLAN

Holland

England

Frence

Italy

ENGLAND
1. British Museum ☑
2. Thames River ☑
3. The London Eye ☑

HOLLAND
1. Van Gogh Museum ☐
2. Zaanse Schans ☐
3. Rotterdam ☐

FRENCE
1. Louvre ☑
2. Eiffel ☐
3. Seine River ☐

ITALY
1. Rome ☐
2. Venice ☐
3. Milan ☐

Journey ♡

🚩 **day 1-5** Auckland → Rotorua
必去：Mount Eden、Queen St, Auckland
Hinuera、Waiheke Island

🚩 **day 6-10** Wellineton
必去：Oriental Bay、Kelburn、Pipitea
Akatarawa Valley、The Esplanade | Petone

🚩 **day 11-16** Christchurch
必去：Cathedral Square、Mt Cook National Park
Cathedral Square、Lake Tekapo

🚩 **day 17-23** DunedIn → Queenstown
必去：Gandola Buffet、Fergburger、University of Otago
Moeraki Boulders

Dunedin >.<

hamner Spring

NEW ZEALAND

I'm ALPACA

Auckland — Rotorua

Wellineton

Queenstown

Christchurch

DunedIn

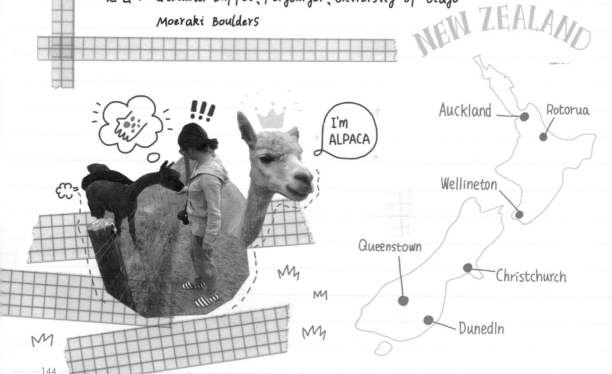

歐洲地圖

①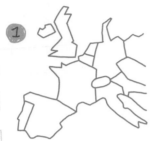

用鉛筆畫出大概的地圖，不用太複雜。

②

再用彩色筆勾出要填色的地域面積。

③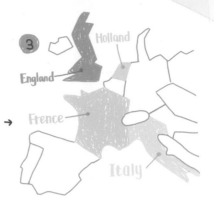

Holland
England
Frence
Italy

單色勾線，填色，寫字，完成。

④

③

②

① 旅行箱

組合拼貼

ⓐ ⓑ

cut

ⓒ

I'm ALPACA

寫實拼貼

ⓐ +

ⓑ

用寫實風格的夾子圖案紙膠帶黏貼裝飾照片，讓照片更有質感。

照片拼貼組合方法：
將 a、b 照片的主體物剪下來，用 c 的紙膠帶裝飾，從底往上一層層疊加黏貼。文中實例圖黏貼步驟為：c→b→a→c→c。

6.4 閨密的海邊旅行手帳

和閨密們相約的海邊旅行，歡樂有趣，打打鬧鬧嘻嘻哈哈，
統統都記錄下來吧！

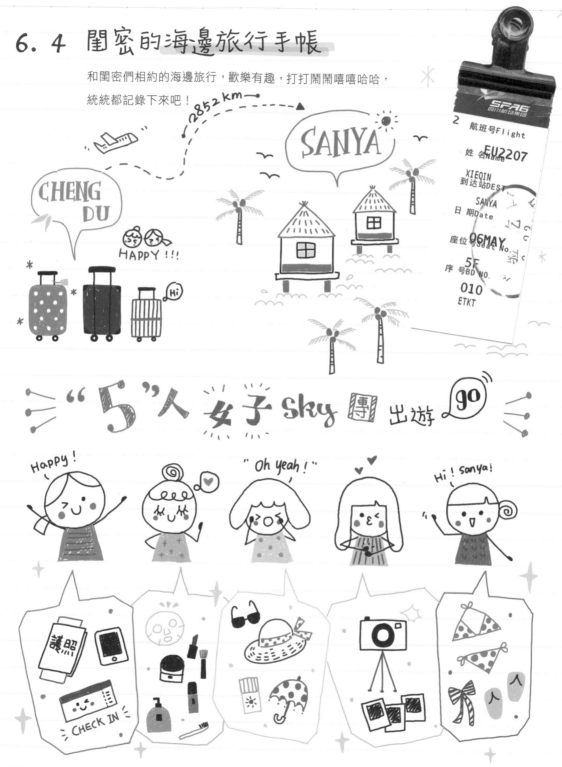

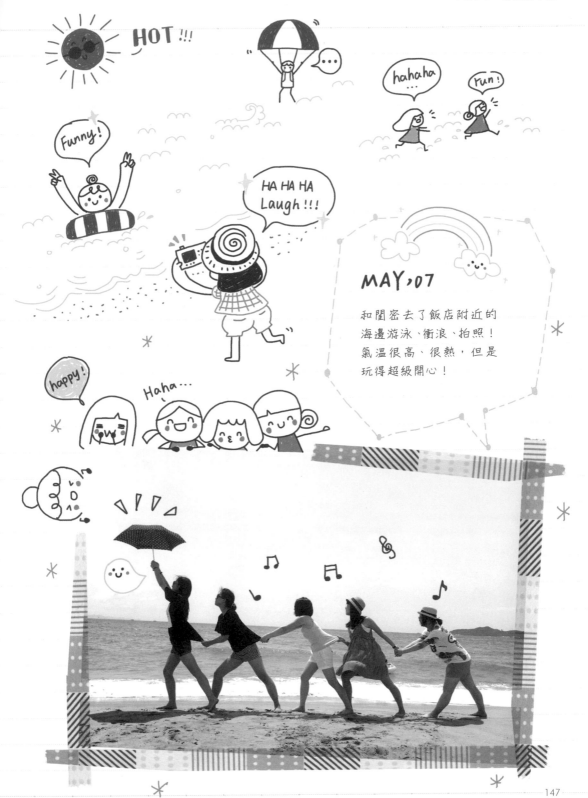

MAY,07

和閨密去了飯店附近的
海邊游泳、衝浪、拍照！
氣溫很高、很熱，但是
玩得超級開心！

沙灘尋貝 小分隊

1. SHELL
2. ONE STAR
3. Hi
4. PINK
5. CORAL

想起那天 夕陽下的奔跑 =ʒ

HAPPY!!! ♡

money!!! $

yeah!

HaHaHa Ha......

Fat →

what? ? ? ...

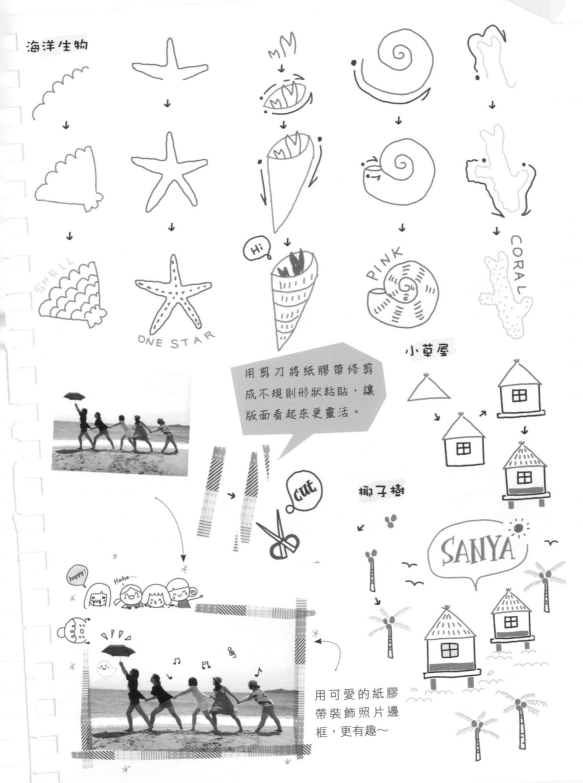

海洋生物

SHELL

ONE STAR

Hi

PINK

CORAL

用剪刀將紙膠帶修剪成不規則形狀粘貼，讓版面看起來更靈活。

小草屋

cut

椰子樹

happy!

Haha...

SANYA

用可愛的紙膠帶裝飾照片邊框，更有趣～

6.5 情侶最愛的蜜月旅行手帳

甜蜜的旅行，每一處風景，每一道美食，
每一份心情，都要記錄進手帳本！

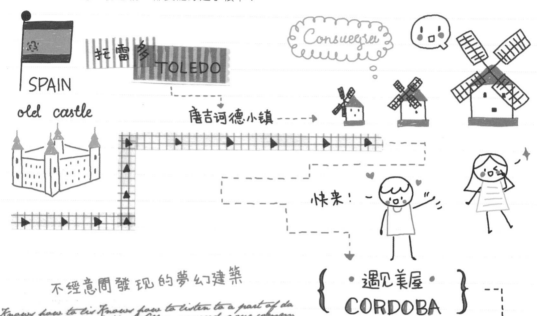

不經意間發現的夢幻建築

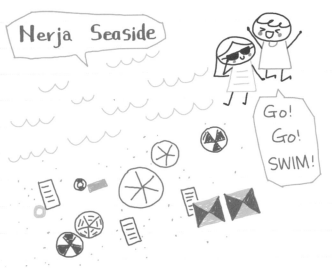

SPAIN

CHEERS

SPAIN

RONDA

This moment
Like a movie shot

Wish
we can
hold
each other
forevre

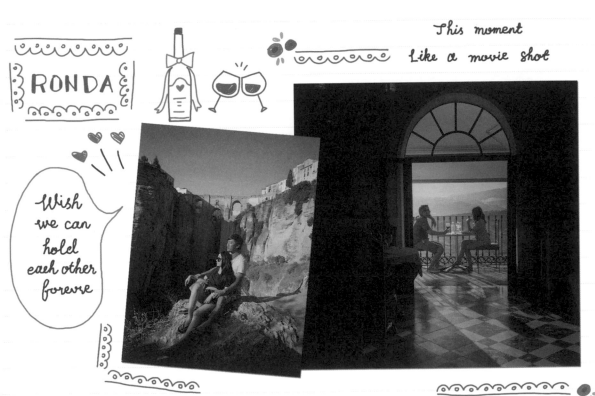

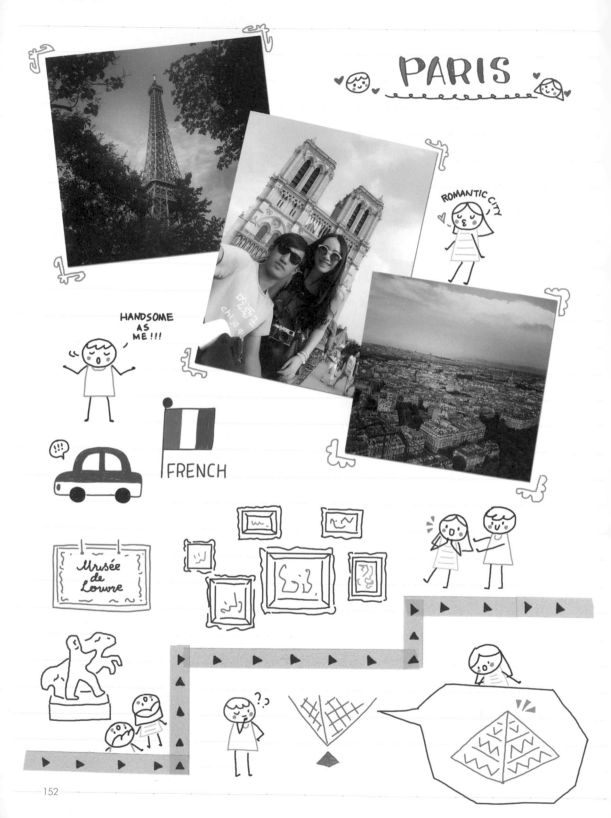

PARIS

ROMANTIC CITY

HANDSOME AS ME!!!

FRENCH

Musée de Louvre

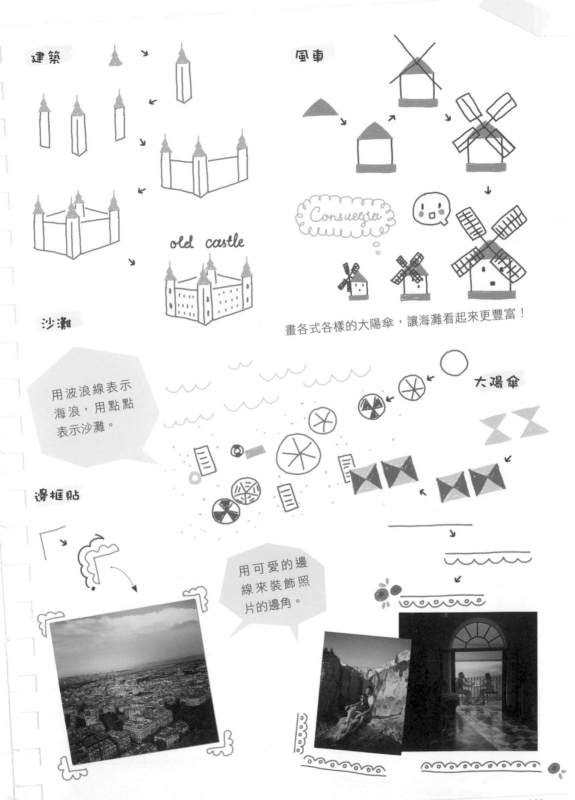

建築

old castle

風車

Consuegra

畫各式各樣的大陽傘，讓海灘看起來更豐富！

沙灘

用波浪線表示海浪，用點點表示沙灘。

大陽傘

邊框貼

用可愛的邊線來裝飾照片的邊角。

一年一度的全家旅行計畫！
Let's Go！

WE ARE FAMILY "July, 20 go" Xia Men

● Day 1　第一站：鼓浪屿 → 逛小店，吃鱼丸!!! 麻糍、猪肉脯
　　　　　第二站：日光岩 → (鼓浪屿上最高点！可以看到童话一样的鼓浪屿全貌！) 期待

● Day 2　第三站：厦大 → 书店，芙蓉隧道 (据说里面很多涂鸦!) 骑自行车环岛
　　　　　第四站：环岛路、曾厝垵 → (逛小店，吃小吃，看晚点) 汽茶面!!!

○ Day 3　第五站：中山路 → 吃吃吃!!!　(台湾小吃街、老城)汽茶面!!!
　　　　　第六站：华新路 → 文化小巷 (书店，咖啡馆!)

○ Day 4　第七站：集美 → 集美大学!!! (偶像剧拍摄喜欢的大学!)
　　　　　第八站：观音山 → 沙滩游乐场

HAPPY

▲·▲·▲ ▼·▼·▼ ▲·▼·▼ ▲·▲· 附 ▲ ▼ 錄 ▼·▼ ▲·▲·▲·▲ ▼·▼·▼·▼·▼

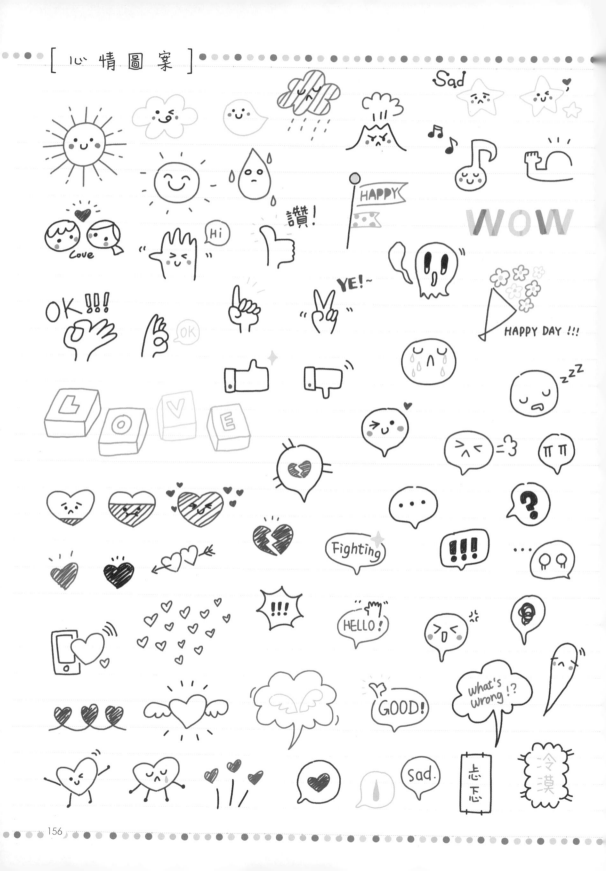

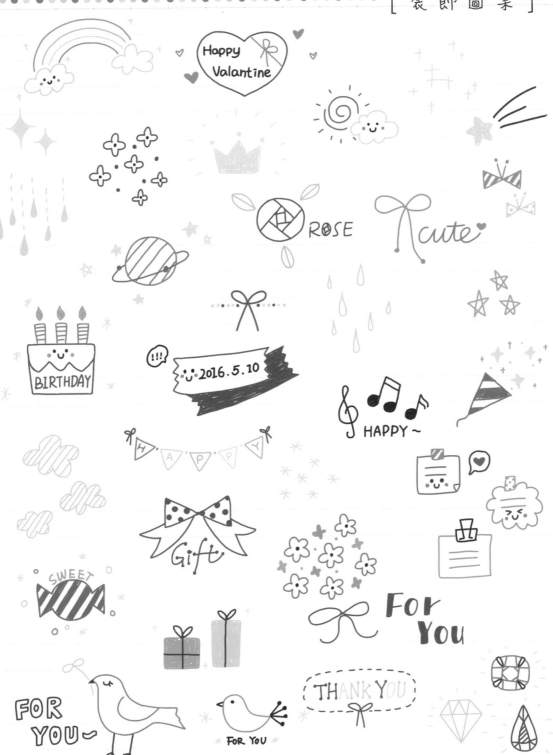

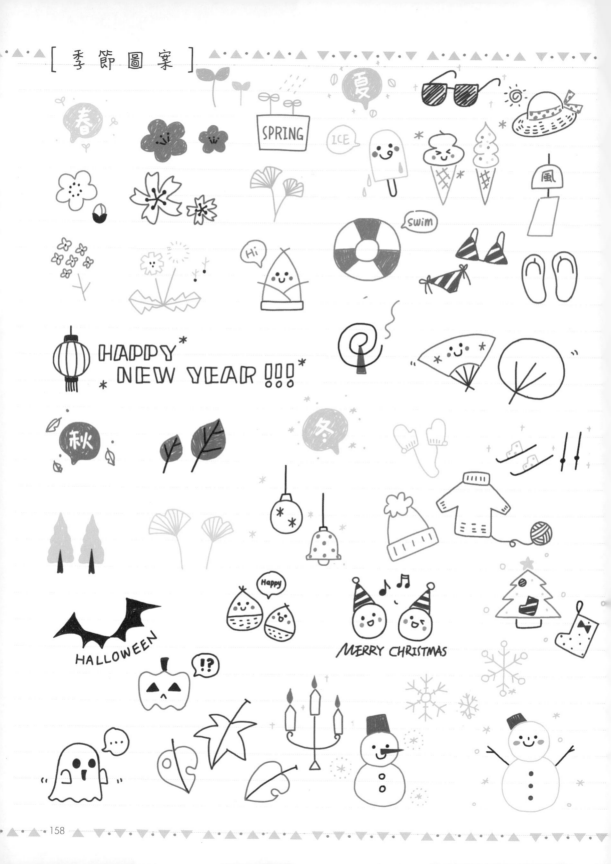

春

SPRING

ICE

夏

風

Hi

swim

HAPPY
NEW YEAR !!!

秋

冬

HALLOWEEN

Happy

!?

MERRY CHRISTMAS

Traffic

Building

PARIS

cafe

HOUSE

HOSPTAL

School

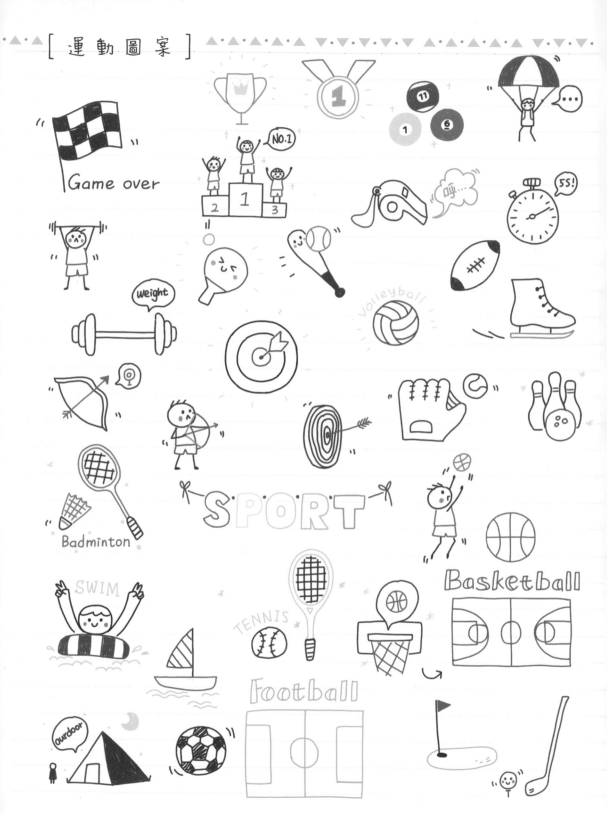